KB083146

군자의 삶,
그림으로 배우다

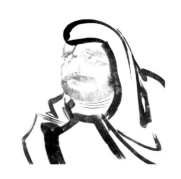

글 조인수

대학에서 미술사를 공부한 뒤, 경치 좋은 용인의 호암미술관에서 십여 년 동안
아름다운 미술품에 둘러싸여 행복하게 일했다. 모름지기 뛰어난 미술품은
동서양의 구분이 없고 전통과 현대가 막힘없이 통한다는 사실을 깨달았다.
현재 한국예술종합학교 미술원 교수로 있으면서 옛 그림을 연구하고 학생들을
가르치고 있다. 문화재청 문화재전문위원을 맡아 소중한 그림을 보존하는 데 힘을
보태기도 한다. 마음에 드는 그림을 만나면 시간 가는 줄 모르고 보고 또 보는
버릇이 있다. 지은 책으로 《위대한 얼굴》(공저), 《그림에게 물은 사대부의 생활과
풍류》(공저)가 있고, 초상화와 도석화, 미인도에 대한 논문을 여러 편 썼다.

🏵 아름답다! 우리 옛 그림 **03** 인물화

군자의 삶, 그림으로 배우다

처음 펴낸 날 | 2013년 5월 30일
세 번째 펴낸 날 | 2018년 8월 5일

지은이 | 조인수
펴낸이 | 김태진
펴낸곳 | 다섯수레

기획·편집 | 김경회, 전은희, 이진아
마케팅 | 이상연, 이송희
제작관리 | 송정선
디자인 | 한지혜

등록번호 | 제 3-213호
등록일자 | 1988년 10월 13일
주소 | 경기도 파주시 광인사길 193(문발동)(우 10881)
전화 | 031) 955-2611
팩스 | 031) 955-2615
홈페이지 | www.daseossure.co.kr
인쇄 | (주)로얄프로세스

ⓒ 조인수, 2013

ISBN 978-89-7478-379-2 44650
ISBN 978-89-7478-358-7(세트)

이 도서의 국립중앙도서관 출판시도서목록(CIP)은
e-CIP홈페이지(http://www.nl.go.kr/ecip)와
국가자료공동목록시스템(http://www.nl.go.kr/kolisnet)에서
이용하실 수 있습니다.(CIP제어번호: CIP2013006165)

군자의 삶,
그림으로 배우다

글 · 조인수

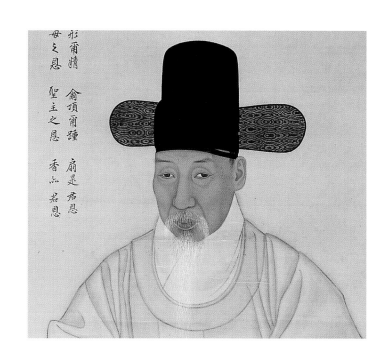

다섯수레

차례

인물화, 삶의 가치를 그리다　6

1. 초상화 – 터럭 한 올도 다르지 않게 그린다

작자 미상, 〈안향 초상〉 ·· 10
조중묵 등, 〈태조 이성계 초상〉 ····································· 12
채용신, 〈고종 초상〉 ·· 16
작자 미상, 〈유순정 초상〉 ··· 18
작자 미상, 〈정탁 초상〉 ··· 22
진재해, 〈송시열 초상〉 ·· 24
윤두서, 〈윤두서 자화상〉 ··· 26
강세황, 〈강세황 자화상〉 ··· 30
작자 미상, 〈이창운 초상〉 ··· 32
이명기, 〈채제공 초상〉 ·· 34
이명기, 〈오재순 초상〉 ·· 38
이한철과 유숙, 〈이하응 초상〉 ·· 40
채용신, 〈황현 초상〉 ·· 42
강세황, 〈오 부인 초상〉 ··· 44
신윤복, 〈아름다운 여인〉 ··· 46
채용신, 〈최연홍 초상〉 ·· 48
작자 미상, 〈승려 초상〉 ··· 50

2. 고사인물화 – 권선징악을 그림으로 배운다

이경윤, 〈세상이 혼탁하니 냇물에 발을 씻노라〉 ··········· 56
이경윤, 〈달빛 아래 줄 없는 거문고를 뜯노라〉 ············· 58
작자 미상, 〈변함없는 효심을 그림으로 남기다〉 ·········· 60
조속, 〈하늘이 황금 상자를 내려 주시네〉 ····················· 62
김명국, 〈소년의 운명을 놓고 티격태격하다〉 ··············· 64
이명욱, 〈어부와 나무꾼이 세상 이치를 논하다〉 ·········· 66
작자 미상, 〈만세의 스승 제갈량을 추모하다〉 ············· 68
김진여, 〈공자가 소정묘를 처형하다〉 ··························· 70
작자 미상, 〈사현이 전진의 백만 대군을 물리치다〉 ····· 72
전(傳) 윤두서, 〈이제 천하는 안정될 것이야〉 ············· 76

정선, 〈국화처럼 청정한 선비의 마음〉 · 78

윤덕희, 〈날아가는 학이 돌아오라고 하네〉 · 80

강세황, 〈유유자적 때를 기다리네〉 · 82

김홍도, 〈예술을 사랑하고 풍류를 즐기다〉 · 84

이재관, 〈소나무 그늘 아래 선비는 잠이 들고〉 · · · · · · · · · · · · · · · · · · 86

장승업, 〈오동나무를 깨끗이 씻기다〉 · 88

3. 도석인물화 – 그림으로 부처님을 모시고 신선을 추앙한다

작자 미상, 〈왕생자를 극락으로 맞아들이다〉 · · · · · · · · · · · · · · · · · · · 92

작자 미상, 〈선재동자를 만나는 관음보살〉 · 94

작자 미상, 〈지옥을 다스리는 지장보살〉 · 96

작자 미상, 〈번뇌를 끊고 열반하신 부처님〉 · 98

작자 미상, 〈영혼이 자손들의 정성으로 구제되다〉 · · · · · · · · · · · · · 100

김명국, 〈괴팍한 달마의 모습을 그리다〉 · 102

정선, 〈푸른 소를 타고 함곡관을 나서다〉 · 104

윤덕희, 〈인간의 수명을 관장하는 수성노인〉 · · · · · · · · · · · · · · · · · · · 106

이정, 〈세 발 두꺼비 타고 어디로 가나〉 · 108

심사정, 〈걸인의 모습으로 불로장생하다〉 · 110

김홍도, 〈서왕모의 잔치에 초대받은 신선들〉 · · · · · · · · · · · · · · · · · · · 112

저자 후기 118
작품 목록 120

인물화,
삶의 가치를 그리다

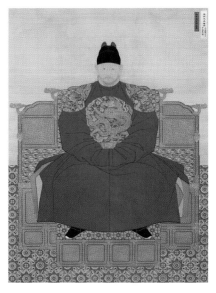

조중묵 등 | 태조 이성계 초상

우리나라의 옛 그림에서 가장 큰 부분을 차지하는 것은 산수화이다. 그러나 아주 오래전 그림이 처음 나타나 발달하기 시작했을 때는 산수화보다는 인물화를 더 중요하게 여겼다. 인물화는 신화에 등장하는 흥미로운 이야기나 역사에서 배울 수 있는 교훈을 내용으로 하기 때문에 사람들에게 윤리를 중시하는 삶의 가치를 가르쳐 주었고, 산수화는 이러한 인물화의 배경으로만 역할을 했을 뿐이다.

인물화가 산수화보다 먼저 발달한 이유를 그림 기법에서도 찾아볼 수 있다. 인물화의 경우 대개는 주변의 사람을 관찰하여 똑같이 그리면 그만이지만, 산수화는 단순히 눈에 보이는 풍경이 아니라 자연의 섭리와 조화가 담겨 있는 이상적인 세계를 화면에 펼쳐 보여야 하므로 그리는 데 어려움이 따랐다.

우리나라에서는 삼국 시대에 인물화가 높은 수준으로 발달했는데, 고려 시대부터 본격적으로 웅장한 산수화가 등장하여 서서히 인물화를 압도하게 된다. 그러나 인물화의 비중이 크게 줄어든 것은 아니었고, 시대에 따라 화풍과 내용이 변하면서 초상화를 비롯한 다양한 종류의 인물화가 꾸준하게 그려졌다.

인물화에는 실제의 인물을 그린 초상화(肖像畵), 상류층 여인을 아름답게 그린 사녀도(仕女圖), 일상의 모습을 사실적으로 묘사한 풍속인물화(風俗人物畵), 도교의 신선이나 불교의 부처와 보살 같은 종교 인물을 그린 도석인물화(道釋人物畵), 역사 속 인물의 유명한 이야기를 다룬 고사인물화(故事人物畵)가 있다.

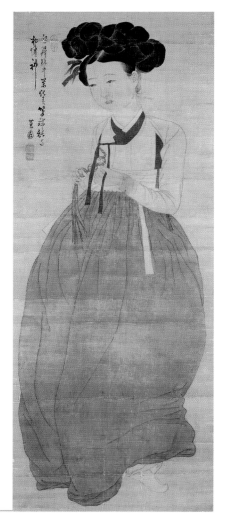

신윤복 | 미인도

조선 시대에는 유교가 나라를 다스리는 정치 이념이 되고 사회를 유지하는 사상으로 자리 잡으면서 교훈을 전달하는 인물화가 크게 유행했다. 현재 남아 있는 그림은 적지만 기록에 따르면 훌륭한 임금, 충성스러운 신하, 효심이 깊은 자손, 절개를 지킨 여인에 대한 그림이 많이 그려졌다. 그림을 통해 훌륭한 인물을 기리고 본받으며, 허물이 있는 사람을 경계하라는 가르침을 배웠다.

우리나라에서는 일찍부터 도교와 불교가 유행하면서 이와 관련된 인물화도 많이 나타났다. 종교 행사 때 사찰을 장식하는 화려하고 커다란 불화(佛畫)나 도술을 부리고 불로장생하는 신선도(神仙圖)가 유명한 화가들에 의해 그려졌다.

이렇듯 인물화는 정치와 사상을 배경으로 하면서 종교적 믿음과 도덕적 신념을 잘 나타내 주는 그림이다. 또한 그림뿐만 아니라 칠기, 도자기, 직물 등 각종 공예품을 장식할 때도 인물화를 많이 그려 넣었다. 그러나 현대에 들어와서 사회가 변화하고 가치관이 달라지면서 등장인물에 대한 정확한 이야기를 알 수 없게 되자 인물화에 대한 흥미는 점차 줄어들었다.

이 책에서는 우리나라에서 발달한 여러 가지 인물화를 종류별로 나누어 대표적인 작품들을 살펴볼 것이다. 그림 속에 담긴 재미있는 이야기와 이를 아름답게 표현한 화가들의 솜씨를 하나씩 알아보자.

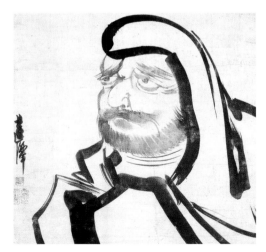

김명국 | 달마도

장승업 | 고사세동도

1. 초상화

터럭 한 올도 다르지 않게 그린다

초상화는 인물을 실물과 똑같이 그린다. 기억할 만한 인물을 기록으로 남겨 교훈으로 삼기 위해서다. 우리나라에서는 삼국 시대부터 초상화가 그려졌고, 고려 시대에는 왕과 왕비의 초상화를 절에 모셨다. 조선 시대에는 임금의 초상을 모셨고, 공을 세운 신하에게 초상화를 그려 상으로 내렸으며 돌아가신 조상을 숭배하기 위해 초상화를 많이 제작했다. 초상화에 등장하는 인물은 왕과 왕족, 사대부, 승려를 두루 포함하는데, 대개 솜씨가 뛰어난 화가들이 그렸기 때문에 놀라울 정도로 사실적이다.

조상신을 모시는 유교가 널리 퍼지면서 제사를 지낼 때 초상화를 많이 사용했다. 돌아가신 조상을 정성껏 모시려는 마음에 살아생전의 모습을 보여 주는 초상화를 걸었던 것이다. 주인공의 모습을 '터럭 하나라도 틀림없이' 그리는 것을 강조했고, 외형적인 유사함도 중요하지만 정신과 기품을 나타내는 것을 더욱 중시했다. 그 결과 섬세한 붓질로 자세하게 그린 얼굴은 겸손과 소박을 미덕으로 삼은 선비들의 성품을 잘 드러내고, 간단하게 그린 신체는 절제된 몸가짐을 잘 보여 준다.

조선 시대에는 훌륭한 초상화가 많이 그려졌기 때문에 '초상화 왕국'이라고 불릴 만한데, 인물을 실물 크기로 크게 그렸고 색깔도 화려해서 보기에 좋다. 그림 앞에 서 있으면 마치 초상화 속의 주인공을 만나는 것만 같다. 옅은 색을 칠한 얼굴에서는 살아 있는 듯한 눈빛을 만날 수 있고, 진한 색으로 장식한 옷과 화려한 배경에서는 사치스러운 분위기를 느낄 수 있다. 주목할 만한 것은 이 시기 초상화에서 서양화 기법을 볼 수 있다는 점이다. 조선 후기의 초상화에서는 정확한 원근법과 과학적인 명암법에 의한 사실적 표현이 자주 나타난다. 그만큼 초상화는 중요한 그림이었고 제대로 그려 내기 위해 최대한 여러 기법을 사용했음을 알 수 있다.

宣授高麗國儒學提舉都僉議中贊修文殿大學士贈諡文成公安 珦 真

越延祐五年二月 日降

宥旨其目云都僉議中贊修文殿大

學士安珦有崇設學校之功亦於

夫子廟庭圖形致祭未嘗鄉州守散

郎崔琳依其目摹寫一軀將安之

于鄉校時嗣子于器遼承之鎮邊崔

君送以示之於是焚香拜手乃為

之贊曰

先君當日振儒風

上命圖形

文廟中一幅丹青照奕樺四時遷豆

苔膚功

是年秋九月 日贊

慶尚全羅州道巡撫鎮邊使匡靖大夫檢校僉議評理兼判典儀寺事上護軍安于器拜題

조선 후기 문신
이세구(李世龜)는
안향의 초상을 보고
"빰은 풍만하고 수염이
보기 좋은데 온화한
기운이 가득 차고
눈가에는 인자한 기색이
감돌고 있다."라고
기록했다.

〈안향(安珦) 초상〉
작자 미상, 비단에 채색,
88.8×53.3cm, 국립중앙박물관

고려 시대의 대표적인 학자이며 주자학(朱子學) 도입에 큰 역할을 한 안향(安珦, 1243~1306)의 상반신을 그린 초상화다. 안향은 수차례 원(元)나라에 다녀오면서 주자의 가르침에 빠져들어 유교 관련 책을 직접 베껴 와 연구에 몰두하면서 새로운 학문을 고려에 소개하는 데 힘썼다. 당시 고려 귀족들과 백성은 불교를 믿었기 때문에 유교를 소개하는 것은 쉽지 않았다. 그 후 학생들을 가르칠 서적을 원나라로부터 들여왔고 제사에 사용할 각종 물건도 가져왔는데, 이때 공자(孔子)와 주자(朱子)의 초상화를 소개하기도 했다. 이로써 안향은 유학을 진흥시키고 많은 제자를 길러 낼 수 있었다. 그로부터 시작된 주자학은 사상사의 새로운 흐름이 되어 조선 시대의 건국 이념으로까지 성장했다.

주자학이 뿌리내리는 데 큰 공헌을 한 안향의 초상화는 최초의 서원인 소수서원(紹修書院)을 비롯하여 여러 서원과 사당에 모셔졌다. 조선 시대에도 안향의 초상화는 계속 그려졌는데 명종(明宗) 때에는 당대 최고의 화가인 이불해(李不害)가 그리기도 했다. 국립중앙박물관에 있는 초상화도 조선 후기에 다시 그려진 것이다.

이 작품에서 안향의 모습은 그림의 아래쪽 절반만 차지하는데, 위에는 제목을 쓰고 초상화를 그리게 된 계기와 그의 공덕을 기리는 글을 적었다. 이에 따르면 1318년 고려 충숙왕(忠肅王)이 학교를 크게 일으킨 안향의 공을 기려 공자를 모시는 사당에 그의 초상화를 함께 모시도록 명했음을 알 수 있다. 또 이때 초상화 한 폭을 더 그려서 그의 고향인 순흥(順興)의 향교에도 모시고 계절마다 제사를 올렸다고 한다.

그림을 살펴보면 안향의 오른쪽 귀만 보이고 왼쪽 귀는 보이지 않아 얼굴을 살짝 왼쪽으로 돌렸음을 알 수 있지만 거의 정면에 가깝도록 그렸다. 약간 치켜뜬 두 눈은 앞을 바라보고 있으며 두 개의 선으로 분명하게 그은 콧등 역시 정면을 향하고 있다. 머리에는 고려 시대에 선비들이 즐겨 쓰던 두건처럼 생긴 검은 평정관(平頂冠)을 착용했고, 주홍색의 두루마기를 입고 있다. 얼굴에 주름이 많지 않고 수염도 검어 아주 나이 든 모습은 아닌 듯하다.

주세붕(周世鵬)은 풍기 군수로 있으면서 안향을 기려 백운동에 사당을 세운 뒤 백운동서원(뒤에 소수서원으로 고침)을 세웠다. 그는 안향의 초상을 보고 다음과 같이 말했다.

"초상화를 멀리서 바라보니 의젓하고, 가까이서 살펴보니 온화하다. 선생이 대인군자의 풍모를 갖추었다는 말을 믿을 수 있겠다. 마치 직접 가르침을 받은 듯하여 영원히 잊지 못하겠노라."

고려 시대의 초상화는 매우 드물기 때문에 이 작품은 비록 후대에 다시 그린 것이지만 당시의 초상화와 인물의 모습을 알려 주는 중요한 작품이다.

〈태조 이성계(太祖 李成桂) 초상〉
조중묵 등, 1872년, 비단에 채색,
218×150cm, 국보 제317호, 전주 경기전

전주의 경기전(慶基殿)에는 조선을 세우고 태조(太祖)가 된 이성계(李成桂)의 초상화가 모셔져 있다. 그림 속에서 태조는 푸른 곤룡포(袞龍袍)를 입고 검은 익선관(翼善冠)을 쓴 중년 남자의 모습인데, 양손을 소매 속에 넣고 다소 굳은 표정으로 정면을 바라보고 있다. 화면의 중간 높이까지 양탄자가 화려하게 그려져 있고 그 위에 붉은 용상(龍床)이 놓여 있으며 나머지 배경은 생략되었다. 그림의 세부를 자세히 살펴보면 양탄자의 복잡한 무늬와 용상의 금박 장식, 곤룡포의 자수 문양이 매우 정교하게 그려졌음을 알 수 있다. 이 그림은 1872년에 모사(模寫, 원본을 보고 베끼는 것)한 작품으로, 처음 그려진 14세기 원본의 모습을 잘 보존하고 있다. 특히 조선 시대에 제작된 왕의 초상 가운데 화재와 전란을 피해 온전하게 남아 있는 단 두 작품 중의 하나(나머지 하나는 영조 어진)이며, 조선 왕조 창업주 태조의 하나밖에 없는 초상화이기도 하다.

조선은 왕을 정점으로 이루어진 사회였던 만큼 초상화에서 가장 중요하게 간주된 것은 왕의 초상이다. 왕의 초상을 '어진(御眞)'이라 부르고, 어진을 모신 건물을 '진전(眞殿)'이라고 한다. 어진을 그리기 위해서는 '도감(都監)'이라는 특별 임시 기구를 궁궐에 마련하여 전체 진행을 감독하며, 초상 제작을 마친 뒤에는 이에 대한 기록을 '의궤(儀軌)'로 남겨 놓았다. 의궤에는 초상을 제작한 이유, 사용된 재료, 화가의 선발 과정, 참여한 사람들에 대한 내용이 자세하게 기록되었다.

《어진이모도감의궤(御眞移模都監儀軌)》에 따르면 이 작품은 1872년 4월 8일에 작업을 시작하여 5월 30일에 완성되었으며, 화원 조중묵(趙重默, 생몰년 미상), 박기준(朴基駿, 생몰년 미상), 백은배(白殷培, 1820~1901), 유숙(劉淑, 1827~73) 등 10명의 화가가 참여하였다.

조선 시대에는 건국 직후부터 왕의 초상을 활발하게 그렸다. 특히 태조는 새 왕조를 세우고, 도읍을 개성에서 한양으로 옮기면서 자신의 초상을 여러 곳에 봉안하도록 했다. 이후 태조가 태어난 함경도 영흥을 비롯하여 경주, 평양, 개성, 전주, 한양에 진전을 세웠는데, 특히 한양의 궁궐에는 선원전(璿源殿)을 세워 역대 임금의 초상화를 보관하였다. 임진왜란으로 왜군이 침입하자 전주 경기전 참봉 오희길(吳希吉)은 태조 어진을 내장산으로 옮겼고, 정유재란이 터지자 묘향산 보현사로 다시 피신시켰다. 병자호란 때는 무주 적상산성에 보관했고, 1767년 전주에 큰 화재가 발생하자 전주 향교로 옮겼다. 동학농민운동의 와중에는 위봉산성에서 난을 피했다. 조선 말엽에는 여러 왕의 어진 50여 점이 여러 곳에 봉안되었으나 한국전쟁을 거치면서 대부분 사라졌고, 전주의 경기전에 모신 태조 초상만 보존되었다. 이렇게 전주의 태조 어진은 여러 변란과 재앙을 겪으면서도 살아남아 조선 왕조의 분신 같은 존재가 되었다.

경기전에는 태조 초상이 〈일월오봉도(日月五峰圖)〉 병풍을 배경으로 걸려 있는데, 이는

조선 시대 궁궐에서 왕의 용상 뒤에 이런 그림이 항상 놓여 있던 것을 똑같이 표현한 것이다. 즉 죽은 왕의 초상을 마치 살아 있는 왕처럼 소중하게 모신 것이다. 얼굴은 간단하게 그렸지만 의복과 가구, 바닥의 양탄자는 화려한 색채와 복잡한 문양을 사용하여 매우 장식적으로 그렸다. 만백성의 군주인 왕의 권위와 위엄을 최대한 강조한 것이다.

태조가 실제로 어떻게 생겼는지는 자세히 알 수 없고 《용비어천가(龍飛御天歌)》에 "코가 높고 임금의 얼굴 생김새를 지녔다."라는 구절이 있으며, 또 다른 기록에는 "키가 크고 몸이 곧바르며, 큰 귀가 아주 특이하다."라는 묘사도 있다.

경기전의 태조 초상에 묘사된 얼굴을 살펴보면 넓은 광대뼈에 눈과 입이 작으며 양쪽 귀가 큰 모습이다. 오른쪽 눈썹 위에는 사마귀가 그려져 있어 똑같이 그리려고 노력했음을 알 수 있다. 태조의 개성이 잘 드러나도록 묘사한 뛰어난 작품이다.

사람들은 태조 초상이 신통한 힘을 발휘한다고 믿기도 했는데, 그 눈빛으로 사람을 쏘아 보면 담장 밖의 사람이 눈이 멀기까지 하여 맹청(盲廳, 맹인들이 모여 일을 의논하는 장소)을 설치했다는 소문이 났다.

불교를 믿은 고려 때는 왕의 초상을 불교 사찰에 모시는 경우가 많았지만, 유교를 따른 조선 시대에는 왕의 초상과 관련된 각종 의식도 유교식으로 바뀌었다. 태조의 초상을 모신 전국 각지의 진전에서는 기일과 명절마다 성대한 의식이 베풀어졌다. 유교의 조상 숭배 의

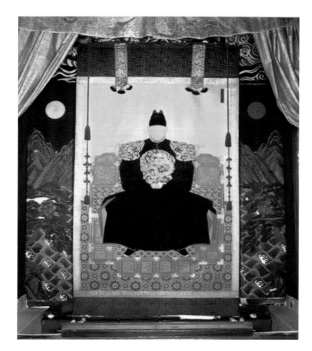

경기전에는 태조 초상이 〈일월오봉도(日月五峰圖)〉를 배경으로 걸려 있다.

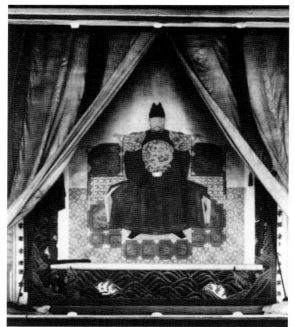

영흥에 모셨던 태조 초상은 1911년에 찍은 흑백 사진이 남아 있는데, 수염이 검어 좀 더 젊은 모습이다.

식에 따라 정기적으로 제사를 모셨고, 국가의 각종 행사를 앞두고서도 이곳에서 무사(無事)를 기원했다. 지금껏 잘 보존되어 있는 경기전과 이곳의 태조 초상은 이러한 사실을 알려 주는 귀중한 자료이다.

1900년에 제작된 태조 초상은 한국전쟁 직후 부산에서 화재로 절반 정도가 훼손되었는데 붉은 곤룡포를 입은 모습이었다.

〈태조 이성계 초상〉,
이재진 모사, 2011년,
비단에 채색, 217×150cm,
한국학중앙연구원 장서각

양손을 드러내어 무릎에
얹었는데 왼손 아래
"임자년(1852년)에 태어나
갑자년(1864년)에 임금
자리에 오르다."라고 쓰여
있는 호패가 기다랗고 붉은
술 사이로 보인다.

〈고종 초상〉
채용신, 20세기 초, 비단에 채색,
118.5×68.8cm, 국립중앙박물관

조선의 26대 임금인 고종(高宗)의 초상화다. 철종(哲宗)이 왕자 없이 사망하자 왕족이던 고종은 12세에 임금으로 추대되었다. 고종이 나라를 다스리는 동안 임오군란, 갑신정변, 동학혁명 등 역사적으로 중요한 사건이 연이어 일어났으며 일본과 중국을 비롯한 열강의 간섭으로 조선 왕조는 흔들리게 되었다. 이에 고종은 1897년 나라 이름을 '대한제국(大韓帝國)'으로 바꾸고 왕에서 황제로 자신의 지위를 높였다. 그러나 일본의 강요로 아들 순종에게 왕위를 물려주고 태황제로 물러나 있다가 한일병탄을 지켜본 뒤 1919년 사망했다.

이 그림을 그린 채용신(蔡龍臣, 1850~1941)은 당시 최고의 초상화가로 손꼽혔으며 수많은 초상화를 그렸다. 무과에 급제하여 무관으로 부산 등지에서 근무했는데, 뛰어난 그림 솜씨가 널리 알려져 1900년에 태조의 초상화를 모사하는 화가로 선발되었다. 1901년에는 고종의 초상화를 그려 크게 칭찬받았으며, 이후 이를 바탕으로 여러 번 모사했다. 어진을 그리는 것은 화가로서는 최고의 영광이었기에 채용신은 이 일을 계기로 더욱 유명해졌다. 그러나 한일병탄 이후 관직에서 물러나 고향인 전주를 중심으로 활동했고, 전국을 돌아다니면서 황현(黃玹), 최익현(崔益鉉), 전우(田愚) 같은 우국지사들의 초상화를 그렸다. 초상화가로서 그의 인기가 계속 올라가 만년에는 공방을 차려 놓고 주문을 받아 초상화를 그렸다. 특히 새롭게 도입된 사진을 이용하여 초상화를 제작했다.

고종은 용머리로 장식한 붉은 어좌(御座)에 앉아 정면을 똑바로 바라보면서 근엄한 분위기를 자아낸다. 배경이 생략되었고 바닥에는 섬세하게 그린 화문석이 깔려 있다. 검은 익선관을 쓰고 노란 곤룡포를 걸쳤으며 가슴에는 옥으로 장식한 띠를 두르고 있다.

얼굴은 가는 붓질을 반복적으로 사용하여 밝고 어두운 부분을 표현함으로써 입체감이 잘 나타나 실감나는 초상화가 되었다. 눈동자에는 흰 점을 작게 찍어 밝게 빛나는 듯하며 입가에는 살짝 미소를 머금고 있다. 노란 곤룡포는 황제를 상징하는 것으로, 구름무늬[雲文]와 팔보 무늬[八寶文]가 섬세하게 그려져 있다. 어깨와 가슴에는 용을 수놓은 보(補, 왕이나 왕족이 다는 흉배)가 붙어 있는 것을 자세히 묘사했는데 금분을 사용하여 화려하게 표현했다.

정면 자세를 하고 손을 드러내며 옷 주름에 음영이 분명하게 나타나는 것은 조선 시대의 전통적인 초상화와는 다르다. 또한 얼굴과 손발이 큰 신체의 비례는 채용신의 다른 초상화에서도 등장하는 특징인데, 이것은 사진을 이용하여 초상화를 그리면서 나타난 결과다. 이 작품과 거의 같은 형식의 고종 초상화가 원광대학교박물관에도 있는데, 일월오봉 병풍을 배경으로 하고 있다. 그것은 채용신의 제자들이 그렸을 가능성이 크다.

고종은 시대 변화에 맞추어 여러 가지 새로운 형식으로 자신의 모습을 재현하기를 원했다. 사진으로 제작한 초상화와 일상생활의 장면을 자연스럽게 포착한 사진이 많이 남아 있으며, 심지어 외국인 화가로 하여금 유화로 초상화를 그리게까지 했다.

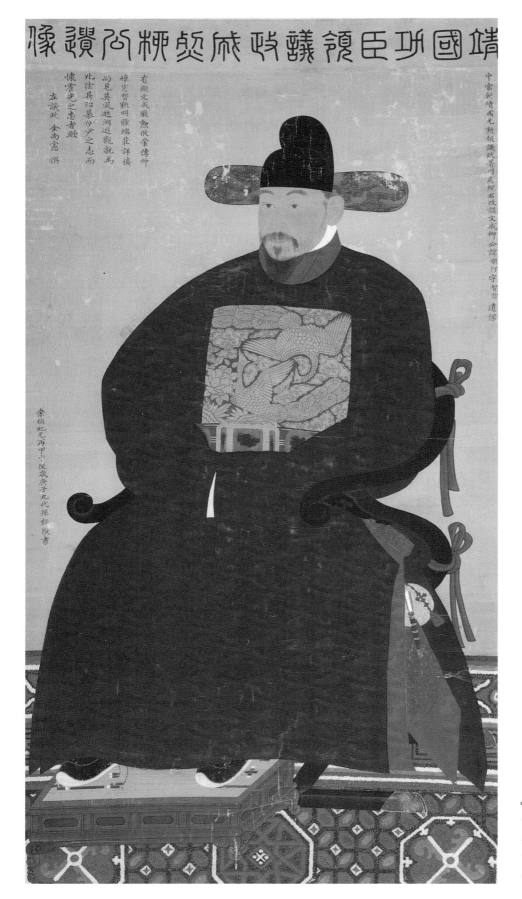

〈유순정(柳順汀) 초상〉
작자 미상, 비단에 채색,
188×99.8cm, 경기도박물관
(진주 유씨 종중 기탁)

조선 전기의 문신인 유순정(柳順汀, 1459~1512)의 초상이다. 본관이 진주인 유순정은 문과에 장원급제를 하고 여러 관직을 거쳐 연산군(燕山君) 대에 이조판서에 올랐다. 하지만 연산군의 폭정에 맞서 뜻을 함께하는 사람들과 반정을 일으켜 연산군을 권좌에서 몰아내고, 새 임금으로 중종(中宗)을 세우는 데 중요한 역할을 했다. 그 공적으로 정국공신(靖國功臣)으로 추대되었고, 그 후 왕권에 도전하는 역모를 다스려 정난공신(定難功臣)이 되었다. 이후 출세가도를 달려 영의정까지 오른 유순정은, 문무를 두루 겸비하고 너그러운 성격에 나라를 안정시킨 공까지 세웠다고 평가받았다. 그러나 한편으로는 재물을 탐했다는 기록도 전한다.

그림 위에 쓰인 제목에 따르면 1506년 정국공신이 된 후에 그려진 초상임을 알 수 있다. 왼쪽 위에는 후대에 김상헌(金尙憲)이 지은 시구가 적혀 있고, 그 밑에는 1720년에 후손 유수(柳綏)가 김상헌의 시를 자신이 다시 적었음을 밝힌 글이 적혀 있다. 따라서 이 작품은 원본을 기초로 하여 후대에 다시 모사한 것임을 알 수 있다.

현재 임진왜란 이전에 그려진 초상화는 남아 전하는 수량이 적다. 따라서 이 작품은 비록 후대의 모사본이지만 조선 전기 초상화의 모습을 알려 주는 중요한 자료다.

그림 속의 유순정은 양손을 맞잡아 소매 속에 넣고 의자에 단정하게 앉아 있다. 오른쪽으로 살짝 돌린 얼굴은 사십 대 중년의 모습을 잘 보여 주는데 양 볼과 콧등에는 천연두를 앓아 생긴 곰보 자국까지 살짝 그려져 있다.

머리에는 양옆으로 긴 날개가 달린 오사모(烏紗帽)를 쓰고 있으며, 짙은 푸른색의 기다란 단령(團領)을 입고

유순정 초상의 얼굴 부분

양 볼과 콧등에 곰보 자국까지 그려 넣어, 터럭 한 올이라도 다르지 않게 그려 인물의 정신까지 표현하려 한 흔적을 찾아볼 수 있다.

있다. 단령은 조선 시대 관리들이 입던 관복으로 목 주위 깃이 둥글게 파여 있다. 가슴에는 금 물감으로 공작새 한 쌍이 있는 흉배를 그렸으며, 무소뿔로 장식한 허리띠가 보인다. 구름무늬가 자세히 그려진 단령의 오른쪽 아래 트인 사이로 안에 받쳐 입은 붉은색의 답호(褡褸)와 초록색의 철릭이 겹겹이 보인다. 그 사이로 튀어나온 노란색 주머니는 병부(兵符)를 넣는 것이다. 군대를 동원할 때 사용하던 병부는 나무로 만든 패를 두 쪽으로 쪼개서 한쪽은 임금이 다른 쪽은 신하가 가지고 있다가 필요할 때 맞추어 확인했다. 비록 작은 물건이지만 주인공의 신분이 중요했음을 알려 주는 것이므로 강조해서 그렸다.

답호와 철릭 사이로 튀어나온 노란색 주머니는 군대를 동원할 때 사용하던 병부를 넣은 것이다.

바닥에 깔린 울긋불긋한 양탄자는 페르시아 계통의 복잡한 무늬가 특이한데, 양탄자의 느낌을 살리기 위해 작은 점으로 치밀하게 그렸다. 유순정이 앉아 있는 의자는 교의(交椅)로, 아래 받침 부분은 접을 수 있도록 되어 있으며 위쪽 등받이와 팔걸이 부분은 둥글게 휘어져 있다. 오른쪽에 보이는 자주색 끈은 방석을 묶은 것이다. 검은 가죽신을 신은 발은 나무로 만든 발받침을 딛고 있는데 화문석이 깔린 윗면을 자세하게 그렸다. 이렇게 초상화에 그려지는 각종 물건은 세밀하고 화려하게 묘사되어 주인공의 고귀한 신분을 알려 주는 역할을 한다.

조선 시대에는 고대부터의 관습에 따라 나라에 공이 있는 신하들의 모습을 초상화로 남겨 후대에까지 모범으로 삼고자 했다. 국가에는 '충훈부(忠勳府)'라는 관청을 두어 공신을 선정하고 상을 내리는 일을 맡아 하도록 했다. 공신으로 뽑히면 여러 가지 포상을 내리고 대대로 예우했다. 먼저 일종의 임명장과도 같은 공신녹권(功臣錄券)이 하사되는데 여기에는 공훈과 공신으로서의 혜택이 자세하게 적혀 있다. 공신의 등급에 따라 토지와 노비가 주어지며 빼놓을 수 없는 것이 초상화다. 나라에서 화원(畵員)을 동원하여 커다란 초상화를 그려 공신에게 내렸다. 대개 최고의 화원들을 동원하여 그렸기에 수준이 매우 높았다. 공신 초상화는 집안의 커다란 자랑이었기에 후손들은 영구히 보존하려고 노력했다. 그런데 나중에 죄를 짓거나 역적이 되어 몰락하는 경우 공신으로서 받았던 모든 혜택을 박탈하고 초상화도 다시 거둬들여 불태워 버렸다.

나라에서 내린 공신 초상은 집안에서 대대로 소중히 보관했지만 세월이 지나면서 낡고 상하게 되면 그대로 사용하기보다는 깨끗하게 새로 그리는 것이 미덕이었다. 이때 새로 모사하는 초상화는 원본과 똑같이 충실하게 그리는 것이 무엇보다 중요했다. 그 결과 유순정과 태조 초상화의 예에서 알 수 있듯이 후대에 여러 차례 모사하더라도 원래의 모습은 그대로 남아 있게 된다.

현재 서울역사박물관에도 이와 흡사한 유순정의 초상화가 있는데 제목과 시는 적혀 있지 않다. 아마도 여러 후손이 자신의 집에 유순정의 초상을 모시고 싶어 했기에 여러 개가 만들어진 것으로 보인다. 조선 전기 인물의 초상화로서 이렇게 여러 점이 남아 있는 것은 매우 드물다.

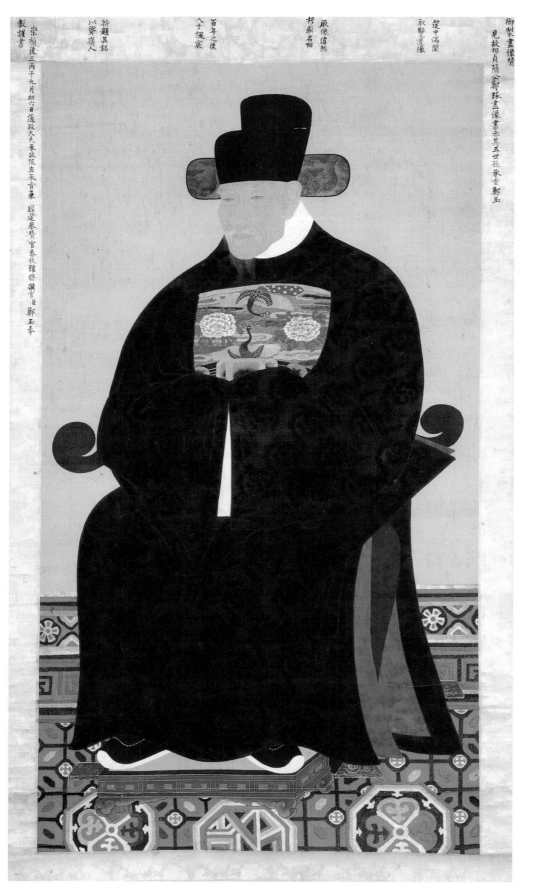

御製畫像贊
見故相貞簡公鄭琢畫像書示其五世孫承旨鄭玉

篋中舊閣
取驗元遺像

厥像傳熱
揚南名相

百年之後
入于楓宸

特題其銘
以聳領人

崇禎後三丙子九月初六日通政大夫兼政院左承旨兼
經筵參贊官春秋館修撰官臣鄭玉奉

教謹書

족자 테두리에 쓰여 있는
기록에 따르면 영조(英祖)가
이 초상화가 있다는 말을 듣고
궁궐로 가져오게 하여
살펴본 뒤, '선조 때의
의젓한 명신(名臣)'이라고
칭찬하는 글을 손수 지어
내렸다고 한다.
의자 뒤편으로 삼각형 모양으로
옷이 삐져나와 있는데
앉으면서 접힌 단령이 뒤로
뻗친 모습을 그린 것이다.

〈정탁(鄭琢) 초상〉
작자 미상, 167×89.5cm,
비단에 채색, 한국국학진흥원
(청주 정씨 약포종택 기탁)

조선 중기의 문신인 정탁(鄭琢, 1526~1605)은 임진왜란 때 선조(宣祖)를 모시고 피난을 갔던 공로를 인정받아 호성공신(扈聖功臣)이 되었다. 이 초상화는 이를 기념하여 나라에서 내린 작품이다.

정탁은 과거에 급제한 뒤 강원도 관찰사와 대사헌 등 여러 벼슬을 거쳤고, 외교 사신으로 명(明)나라에도 두 번이나 다녀왔다. 임진왜란 때는 곽재우(郭再祐), 김덕령(金德齡) 같은 명장을 추천하여 무공을 세울 수 있도록 도왔다. 특히 이순신(李舜臣)이 옥에 갇혔을 때 그가 무죄임을 주장하면서 죽음에서 구한 강직한 성품의 소유자였다.

임진왜란이 끝난 뒤 임금의 피난길을 함께하여 무사히 도성으로 돌아올 수 있도록 공을 세운 신하들을 선별하여 '호성공신'으로, 외적에 맞서 싸워 나라를 지킨 신하들을 '선무공신(宣武功臣)'으로 선발했다. 그리고 임진왜란 중에 발생한 이몽학(李夢鶴)의 난을 진압하는 데 공을 세운 신하들을 '청난공신(淸難功臣)'으로 명했다. 1604년에 이들 세 공신들의 초상화가 한꺼번에 제작되었는데 사망한 사람을 제외하고도 60여 명에 이르렀다. 짧은 기일 안에 많은 초상화를 완성하기 위해 이신흠(李信欽), 이정(李楨), 이징(李澄)을 비롯한 12명의 화가가 참여했다. 초상화를 제작하기 위해서는 실제 인물을 보면서 초본을 그려야 했는데, 당시 한양에 있던 공신들의 초상화를 먼저 완성한 뒤 고향에 내려가 있던 공신들을 불러들여 초상화를 그리려고 했다. 그런데 경상도에 머물던 정탁은 당시 79세로 선발된 공신 중에서 가장 나이가 많았으며 병이 깊어 한양으로 올라오지 못해, 화원을 집으로 내려보내 초상화를 그려 오도록 했다.

화면 속의 정탁은 구름무늬가 얼비치는 날개가 달린 낮은 사모를 쓰고 검은 단령의 관복을 입었는데, 목에는 흰 직령(直領)이 나와 있다. 구름무늬를 가득 채운 단령은 옷 주름의 윤곽선만 짙은 선으로 간략하게 표현했다. 아랫배 앞쪽으로 양손을 소매 속으로 맞잡았는데 안쪽의 흰 옷자락이 살짝 보인다. 단령은 무릎 부분에서 약간 둥그렇고 불룩하게 되었다가 똑바로 아래로 흘러내리는데, 한쪽의 트임 사이로는 안에 받쳐 입은 녹색과 푸른색의 옷자락이 나타난다. 흉배에는 한 쌍의 공작과 모란이 나타나며, 푸른 바탕에 무소뿔로 장식한 서대를 허리에 둘렀다. 이는 정1품에 해당하는 것이다. 자수를 놓아 만든 흉배와 소뿔을 사용한 서대의 질감을 사실적으로 표현했고 선명한 색채를 사용하여 화려함을 더했다.

얼굴은 몇 개의 윤곽선을 사용하여 인물의 특징을 잘 잡아내 그렸다. 굳게 다문 입술과 다소 마른 뺨에서 위엄이 잘 드러나며 흰 눈썹과 수염은 노년의 풍모를 보여 준다. 자세히 살펴보면 살구색으로 얼굴색을 칠한 후 밑선 없이 주황색 선으로 윤곽을 그었으며, 눈과 코 언저리에는 살짝 명암을 표현했다. 아주 가는 선을 사용하여 백발의 수염과 눈썹을 조심스럽게 그렸다.

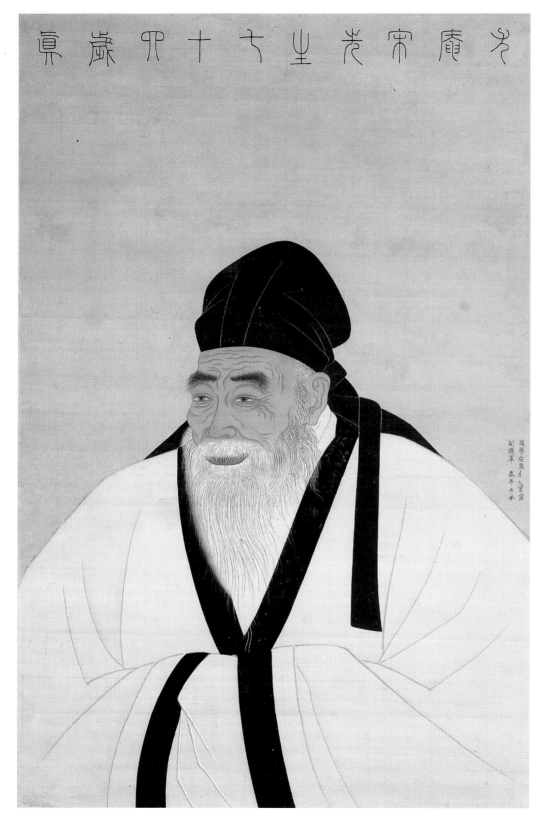

송시열은 용모가
장대하고 기상이 높아서
두 손을 맞잡고 조용하게
앉아 있으면 마치 거대한
산과 같았지만, 가까이
다가가 말을 붙이면
부드럽고 편안한
사람이었다고 한다.
그림 위에는 "우암(尤庵)
송 선생 칠십사 세
초상"이라고 전서체로
적혀 있고 "후학 김창업이
그리고 화원 진재해가
모사했다."라는 구절이
작은 글씨로 쓰여 있다.

〈송시열(宋時烈) 초상〉
진재해, 비단에 채색,
97×60.3cm,
삼성미술관 리움

조선 중기의 대표적인 성리학자 송시열(宋時烈, 1607~89)은 높은 학문으로 이름을 널리 떨쳤고, 나중에 효종(孝宗)이 되는 봉림대군(鳳林大君)의 스승이었다. 송시열은 효종의 두터운 신뢰를 얻어 청나라를 물리치려는 북벌 계획을 세웠고, 효종이 승하한 후에는 시골에 내려가 학문에 몰두하며 제자를 가르쳤다. 특히 송시열은 충청도 속리산 근처의 화양동에 자주 머무르며 몸과 마음을 닦고 제자를 가르쳤는데, 이곳의 빼어난 경치에 빠져 화양구곡(華陽九曲)을 정하기도 했다. 그러나 서인(西人)의 지도자인 그는, 계속되는 당쟁의 와중에서 반대 세력의 공격을 받아 제주도로 유배되었다가 한양으로 압송되는 도중에 사약을 받고 죽었다. 이후 다시 명예가 회복되어 노론(老論)의 지도자로 추앙되었다.

송시열은 정치적으로는 고생을 거듭했지만 평생에 걸쳐 주자학 연구에 몰두하여 후대에 큰 영향을 주었다. 다음과 같은 글을 지어 자신을 채찍질하며 마음을 가다듬었다.

"고라니, 사슴과 더불어 쑥대로 지붕을 엮은 작은 오두막에서 창문은 환하게 밝고 인적이 고요할 때 배고픔을 참으면서 글을 읽는다. 그러나 외모는 여위고 공부는 부족하여 하늘의 뜻을 저버리고 성인의 가르침을 무시했다. 정녕 책벌레에 불과할 뿐이다."

이 작품은 송시열의 74세 때 모습을 그린 초상화다. 이 그림이 그려졌을 때는 송시열이 오랜 유배에서 풀려나 관직에 다시 오른 시기였다. 그의 제자 김창업이 초상화를 기초하고 화원이 완성했다는 기록이 있는데, 후대에 진재해(秦再奚, ?~1735 이전)가 모사한 것이다.

배경 없이 상반신만 크게 그렸는데 체구가 당당하다. 흰 바탕에 검은 테두리가 둘러진 심의(深衣)를 입고 검은 복건(幅巾)을 썼다. 높은 벼슬을 하였지만 관복이 아니라 평상복을 입은 소박한 모습으로 그린 것은 재야에서 학문에 몰두하는 선비임을 강조하기 위해서다.

깊게 파인 주름을 굵은 선으로 과장하여 표현한 것이 눈길을 끄는데, 이는 송시열의 곧은 성품과 거칠 것 없던 기개를 잘 보여 준다. 풍성한 수염은 하얗게 변했지만 기다란 눈썹은 아직도 검다. 콧수염 아래로 보이는 두툼한 아랫입술은 곧은 성품을 더욱 강조한다. 한편 상세한 얼굴과는 달리 몸은 몇 가닥 선으로만 간략하게 옷 주름을 표현했다. 옷깃과 소매 끝에 덧댄 검은 천은 흰옷과 선명한 대조를 이룬다. 구도에서도 삼각형 모양의 인물이 화면 아랫부분에 꽉 차도록 하여 중후한 느낌을 더해 준다. 현재 송시열의 초상화는 서 있거나 네모난 모양의 방건(方巾)을 쓴 것을 비롯해 여러 점이 전해 오고, 초본도 남아 있다.

진재해는 화원으로 숙종(肅宗)의 초상화를 그렸고 산수화도 잘 그렸다. 특히 당대 최고의 초상화가로 손꼽히며 국수(國手)라고 불리면서, 여러 사대부의 초상화를 도맡아 그렸다. 자신을 후원하던 노론 계열의 사대부들을 모함하여 죽음으로 몰고 간 목호룡(睦虎龍)이 초상화를 그려 줄 것을 요청했지만 거부하여 더욱 높이 평가받게 되었다.

〈윤두서(尹斗緖) 자화상〉
윤두서, 종이에 옅은 채색,
38.5×20.5cm, 국보 제240호, 녹우당

공재 윤두서(尹斗緖, 1668~1715)는 〈어부사시사(漁父四時詞)〉로 잘 알려진 윤선도의 증손자로 현재 심사정(沈師正), 겸재 정선(鄭敾)과 더불어 삼재(三齋)로 일컬어진다. 당시 권력으로부터 소외되었던 남인(南人) 출신으로, 당쟁이 심해지자 관직에 나가지 않은 채 학문과 예술에 전념했다. 어려서부터 부지런하고 재능이 뛰어났던 윤두서는 열심히 과거시험을 준비했다. 그러나 당쟁으로 윤두서의 셋째 형이 젊은 나이에 세상을 떠나고 자신도 모함을 받아 곤욕을 치렀다. 급기야 절친한 이잠(李潛)마저 화를 입어 죽음을 당하게 되자 세상에 나아갈 뜻을 버리고 학문에 몰두했다. 그는 폭넓은 독서로 천문학, 군사학을 비롯한 여러 분야에 깊은 지식을 갖추었을 뿐만 아니라 그림에도 재능이 있어 산수화, 인물화, 화조화, 풍속화 등을 두루 잘 그렸다. 특히 정확한 관찰에 기초한 말 그림과 인물화에 뛰어나 조선 후기 회화를 새롭게 바꾼 선구자로 평가된다.

이 자화상은 정면을 바라보는 얼굴을 강조하여 극사실적으로 그렸는데, 사물을 합리적으로 이해하려 노력한 윤두서의 학문 세계와도 통하는 작품이다. 얼굴의 입체감을 표현하기 위해 눈언저리, 코와 볼 사이, 이마 등에 약간 붉은 기가 도는 색을 칠했다.

이 그림은 무엇보다도 초상화가 풍기는 강렬한 인상과 생생함에 놀라게 된다. 윤두서는 동물이나 식물을 그릴 때는 여러 날을 관찰한 뒤에 붓을 들 정도로 정밀하고 정확하게 묘사하는 것을 중요하게 여겼다. 이러한 뛰어난 솜씨가 이 작품에서도 잘 발휘되었다. 오랫동안 바라본 자신의 얼굴에 정신세계까지 표현하려는 노력의 결과물로, 머리에 쓴 탕건을 자세히 살펴보면 그 안으로 망건을 쓰고 있는데 이마가 넓게 드러나는 대머리임을 알 수 있을 정도다. 심지어는 콧구멍 사이로 삐져나온 코털까지 실감나게 표현했다. 얼굴에는 옅은 필선을 반복하여 명암을 강조했고, 윤곽선을 따라 뻗쳐 있는 구레나룻과 기다란 턱수염을 한 올, 한 올 빈틈없이 묘사했다.

자화상은 초상화에 비해 늦게 발달했는데, 서양의 경우 화가의 사회적 지위가 높아지는 르네상스 시기에 본격적으로 등장한다. 정확한 자화상을 그리는 데 필요한 평면의 유리거울이 널리 보급된 시기였기에 화가들은 자신의 모습을 진솔하게 기록하며 회화적 실험을 거듭할 수 있었다.

조선 시대에 그려진 자화상은 매우 드물다. 왜냐하면 초상화를 그리는 화가들이 대부분 전문 직업 화가로서 신분이 낮았기 때문에 자신의 초상화를 그릴 만큼 자부심이 높지 않았다. 또한 자화상을 그린다고 한들 남들에게 보여 주거나 어디에 걸어 놓고 감상할 기회가 없었다. 한편 취미로 그림을 그리는 문인 화가들의 경우는 대개 정교한 자화상을 제대로 그려 낼 만한 그림 실력을 갖추지 못했다.

따라서 윤두서의 자화상은 매우 드문 사례다. 윤두서는 공자를 비롯한 성인들의 초상

화를 그렸고, 일찍 세상을 떠난 친구 심득경(沈得經)의 초상을 그리기도 했다. 따라서 빼어난 그림 실력을 갖춘 윤두서는 자아 탐구의 정신으로 자신의 얼굴을 거울에 비춰 보면서 자화상을 정밀하게 그려 낼 수 있던 몇 안 되는 화가였다.

한때 이 그림은 상반신 없이 얼굴만 그린 것으로 심지어는 귀도 그리지 않은 독특한 작품으로 알려졌다. 그러나 자세히 살펴보면 도포를 그린 흔적이 남아 있으며 양쪽 귀도 분명하게 표현되었다. 후손이 보관하고 있는 이 작품을 일반인이 실제로 볼 기회가 많지 않고, 세월이 지나면서 목탄으로 간략하게 그린 옷 부분이 흐려진 탓에 이런 오해가 생긴 것이다. 최근에는 적외선 촬영 같은 과학적 방법을 통하여 종이 뒷면에서 옷 주름을 그렸다는 주장도 나오고 있다.

윤두서의 절친한 벗이자 그림을 잘 알고 있던 이하곤(李夏坤, 1677~1724)은 이 자화상을 본 뒤 다음과 같은 칭찬의 글을 남겼다.

"육 척의 체구에 세상을 넘어서는 큰 뜻이 있었다. 긴 수염이 바람에 나부끼는 얼굴은 붉고 윤택하여, 보는 이는 그를 도사나 검객으로 착각하기도 한다. 그러나 진실하고 겸손한 모습은 훌륭한 군자로서 부끄러움이 없다."

윤두서는 일생의 대부분을 서울에서 거주하다 46세에 해남에 잠시 귀향했고, 그곳에서 사망하였다. 현재 그가 살던 녹우당이 그대로 남아 있으며 공부하던 수많은 책과 더불어 자화상을 포함한 다양한 그림이 소중히 보관되어 있다.

처음 그림이 그려졌을 때는 도포를 입은 모습이었고, X선 형광 분석기를 이용한 안료 분석에 의하면 귀도 그려져 있었다고 한다.

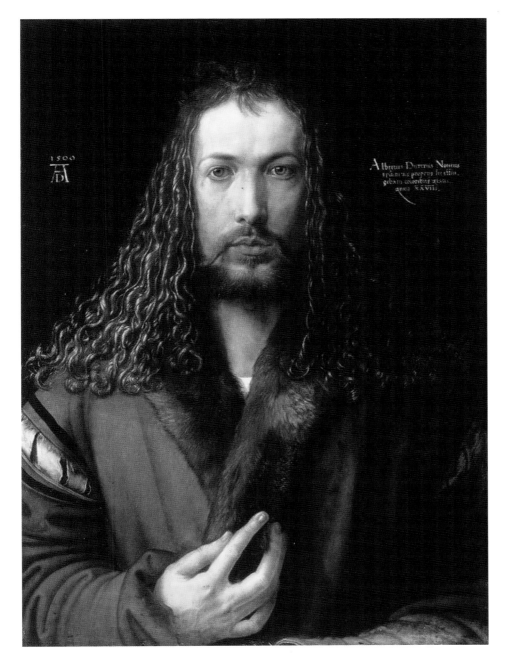

윤두서의 자화상과
비교되는 흥미로운
작품이다.
뒤러는 자신을 마치
예수처럼 표현했는데,
정면을 응시하는 자신감
넘치는 모습에서 만물의
창조주로서의 예수와
작품의 창작자로서의
화가를 동일시했다.

〈모피코트를 입은 자화상〉
알브레히트 뒤러, 1500년, 패널에 유채,
67×49cm, 알테 피나코테크

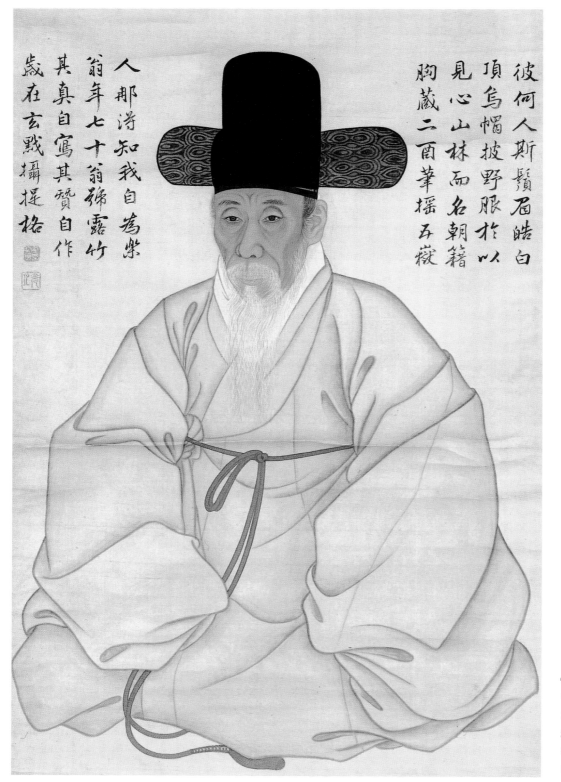

彼何人斯鬚眉皓白
頂烏帽披野服於以
見心山林而名朝籍
胸藏二酉筆搖五嶽
人那浔知我自爲樂
翁年七十翁號露竹
其真自寫其贊自作
歲在玄黓攝提格

〈강세황(姜世晃) 자화상〉
강세황, 1782년, 비단에 채색,
88.7×51cm, 보물 제590호,
국립중앙박물관(진주 강씨
백각공파 기탁)

섬세한 붓질과 옅은
명암법을 사용하여
얼굴의 입체감을
드러내고 있다. 움푹
파인 눈과 깡마른 뺨의
표현이 두드러지고,
가는 선을 조심스럽게
그어 기다란 수염을
표현했다.
몸에 두른 띠는 관직의
등급을 나타내는
세조대로, 정3품 이상의
당상관은 붉은색,
당하관은 청색 또는
녹색 띠를 착용하였다.

조선 후기의 사대부이자 화가인 강세황(姜世晃, 1713~91)의 자화상이다. 강세황은 당시 정권을 주도하던 노론에 속하지 않은 탓으로 벼슬 없이 지내다가 60세가 넘어서야 관직에 오를 수 있었다. 비록 늦게 관직에 나아갔지만 여러 중요한 직책을 거치며 사신으로 청나라를 다녀오기도 했다. 시, 서예, 회화에 두루 능하여 삼절(三絕)로 이름을 날렸고, 그림 감정에도 뛰어났다. 특히 김홍도와 가깝게 지내면서 많은 영향을 주었다.

강세황은 44세에 처음으로 자화상을 그렸는데, 현재 여러 점의 자화상이 남아 있다. 조선 시대 화가로는 드물게 자화상에 관심을 둔 이유에 대해서 다음과 같이 설명했다.

"내가 일찍이 자화상을 그렸는데, 정신을 포착해서 그렸기에 다른 화가들이 외모만 비슷하게 그린 것과는 차원이 다르다. 다른 사람에게 일대기를 적어 달라고 하는 것보다 스스로 자신의 일생을 기록하는 것이 더 좋다고 생각한다."

본인이 직접 일생을 적는 것이 좋다고 하고, 초상화 역시 자화상이 가장 정확하다고 이야기하고 있다. 이렇게 강세황은 자의식이 강했는데, 자신의 외모에 대해서도 키가 작고 보잘것없기에 사람들은 그 속에 높은 식견이 있다는 것을 모른 채 업신여긴다고 지적했다.

한번은 강세황이 자화상을 그렸으나 마음에 들지 않자 먼 친척인 임희수(任希壽)에게 고쳐 줄 것을 부탁했다. 임희수가 강세황의 뺨 부분에 두어 개의 선을 긋자 얼굴이 똑같이 되었고, 이에 강세황은 감탄하며 만족해했다. 임희수는 당시 소년 화가로 이름이 높았지만 어린 나이에 요절하고 말았다.

이 작품은 강세황이 70세 되던 해에 그린 것으로, 검은 오사모에 옥색 도포를 입고 앉아 있는 모습이다. 오사모는 관리들이 쓰던 모자로 관복과 함께 착용하는 것이다. 하지만 이 그림에서는 평상복인 도포를 입은 채 오사모를 썼다. 마치 운동복에 중절모를 쓴 것과 같다. 이렇게 이상한 차림새를 한 것에 대해 강세황은 그림 위에 글을 적어 설명하고 있다.

"저 사람은 누구인가? 수염과 눈썹은 하얗다. 오사모를 쓰고 평상복을 걸쳤으니 마음은 산속에 있지만 이름은 궁궐에 올랐구나."

관직에 얽매인 신분이지만 마음만은 산속에 은거하고 있다는 뜻으로, 자신의 처지를 재미있게 풍자하여 표현한 것이다.

풍성하게 몸을 감싼 도포는 짙은 선을 그은 뒤 옅은 옥색으로 밝고 어두운 부분을 표현하여 입체감을 나타냈다. 가슴에는 붉은색의 세조대(細條帶)를 둘렀는데 앞쪽에 매듭을 묶었고 아래로 길게 술이 내려온다.

이 자화상이 그려진 바로 이듬해에 강세황은 70세 이상 나이 많은 신하들이 참여할 수 있는 기로소(耆老所)에 들어가게 되었다. 이를 기념하여 정조(正祖)의 명에 의해 당시 최고의 초상화가였던 이명기(李命基)가 그린 관복을 입은 초상화도 남아 전한다.

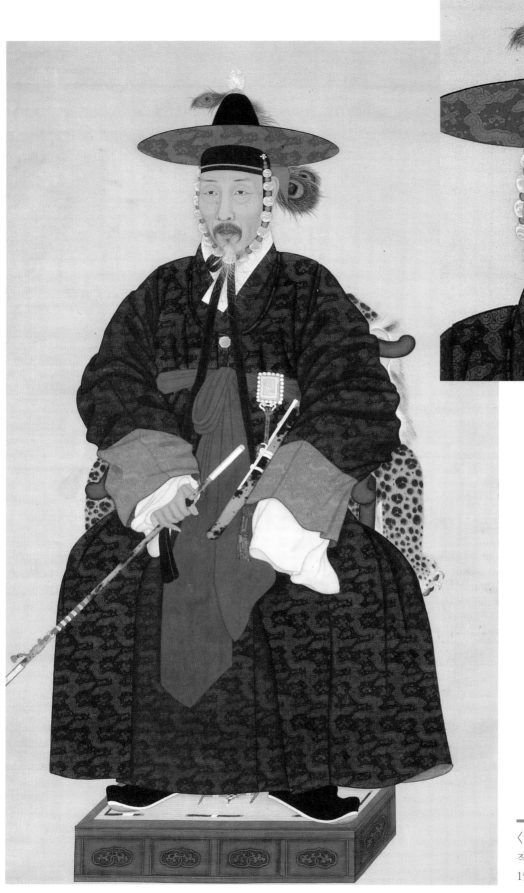

얼굴은 약간 길쭉하고 이마와 눈꼬리, 입가에는 주름이 보인다. 콧수염은 아직 검은 편이고 흰 턱수염은 멋들어지게 나부낀다. 뺨은 명암을 살짝 주어 입체적으로 표현했고, 굳게 다문 입과 잔잔한 눈매는 나이가 들어서도 단정함을 잃지 않는 무인의 모습을 잘 보여 준다.

〈이창운(李昌運) 초상〉
작자 미상, 1782년, 비단에 채색,
153×86cm, 개인 소장

조선 후기 무신 이창운(李昌運, 1713~91)의 초상화다. 이창운은 대대로 무관을 배출한 집안 출신으로, 어려서부터 기개가 남다르고 말타기를 즐겼다. 그는 선비란 마땅히 나아가 세상에 쓰여야 하는데 어찌 문(文)과 무(武)를 가리겠느냐며, 낮에는 활터로 달려가 무예를 닦고 밤에는 집에서 병서(兵書)를 읽었다. 영조와 정조의 총애를 받으면서 제주목사, 파주목사, 어영대장을 거쳐 군사령관에 해당하는 총융사 등 중요한 직위를 두루 거쳤다.

이창운은 머리에 공작 깃털이 달린 전립(戰笠)을 썼다. 전립은 짐승의 털을 틀에 넣어 단단하게 다져서 만든 모자로 무관이 주로 썼다. 전립 꼭대기에는 청렴한 선비의 상징으로 해오라기를 조각한 옥로(玉鷺) 장식을 달았다. 전립을 고정시키기 위해 노란 호박(琥珀)과 붉은 산호(珊瑚) 구슬을 꿰어 만든 패영(貝纓, 갓끈)을 달았는데 무척이나 화려하다.

군복으로는 두루마기와 비슷한 짙은 청색의 동달이를 입었는데, 주홍색 소매가 붙어 있다. 안에 받쳐 입은 흰옷의 소맷자락이 살짝 나와 있다. 오른손에는 채찍의 일종인 등채(藤策)를 쥐고 있는데 조선 시대 초상화로는 드물게 손가락을 표현했다. 거북이 등껍질로 칼집을 만든 작은 칼을 허리에 차고 있다. 등채와 같은 방향으로 비스듬하게 그려진 칼은 초록색 매듭으로 묶여 푸른색 허리띠에 붙인 백옥 장식과 연결했다. 허리띠는 앞에서 묶은 뒤 다리 사이로 길게 늘어뜨렸다. 이렇게 무관의 위엄과 신분을 알려 주는 옷과 장신구를 자세하게 그리고 다양한 색깔을 사용하여 무척이나 화려한 초상화가 탄생했다.

이 작품과 더불어 관복인 단령을 입은 초상화가 함께 전해지고 있다. 옷차림을 제외하고 얼굴과 자세가 거의 똑같기 때문에 같은 초본을 사용하여 한 화가가 동시에 그린 것으로 보인다. 단령본 초상화에는 '이창운의 70세 초상'이라고 제목이 쓰여 있고, 당시 도승지였던 엄린(嚴璘)이 지은 찬사를 강세황이 적어 놓았다.

"고결하기는 처사(處士)와 같고 온화하기는 문사(文士)와 같다. 위엄을 드러낼 때는 마치 솔개가 하늘을 나는 듯하고, 일을 해결할 때는 말이 천 리를 달리는 듯하다. 집안에는 효성과 근면함이 전해지고, 대를 이어 맑고 깨끗함이 있다네. 지금 인재를 두루 구한다고 한들 어찌 그대와 비교하리오. 그대가 임금의 총애를 받는 것은 당연하도다."

이때는 이창운이 총융사 직책을 맡은 해이다. 당시 70세 전후였던 세 사람은 모두 조정에서 함께 일하고 있었기에 이창운의 초상화 제작을 기념하여 우정을 나눈 것이다.

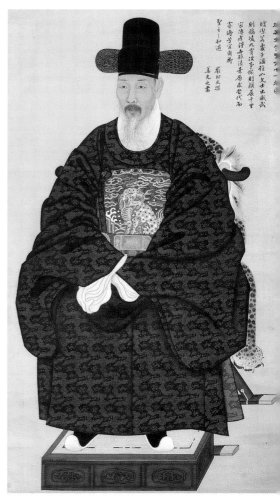

<이창운(李昌運) 초상>
작자 미상, 1782년,
비단에 채색,
153×86cm, 개인 소장

李昌運 이창운 초상

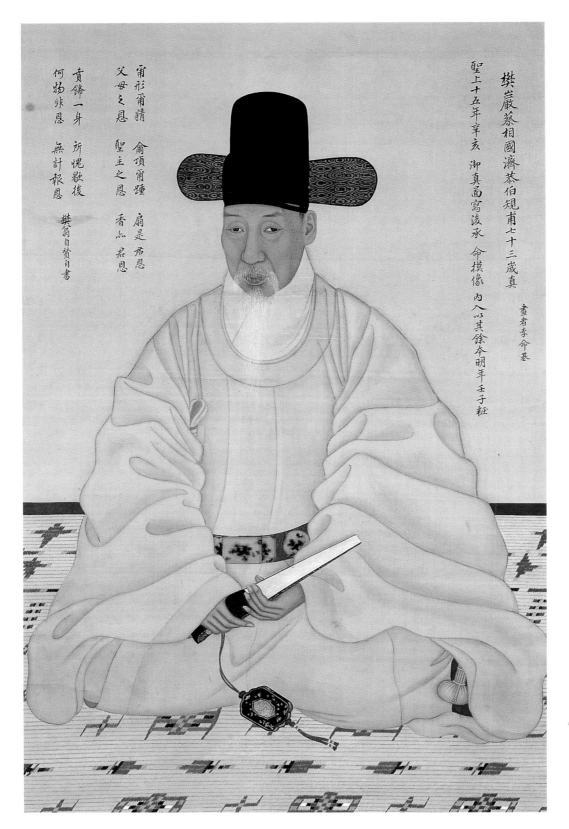

樊巖蔡相國濟恭伯規甫七十三歲真

聖上十五年辛亥 御眞䤎寫後 承 命摸像 內入以其餘本明年壬子䄱

畫者李命基

甫形甫精　兪頂甫踵　扇是君恩

父母之恩　聖主之恩　香尒若恩

責鋒一身　所愧歜後

何物非恩　無計報恩

樊翁自贊目書

〈채제공 초상〉
이명기, 1792년, 비단에 채색,
120×79.8cm, 보물 제1477호,
수원화성박물관

조선 후기 문신으로 영남 남인의 대표적인 인물인 채제공(蔡濟恭, 1720~99)의 초상화다. 채제공은 1743년 과거에 급제하여 벼슬길에 오른 뒤 사도세자(思悼世子)의 복권(復權)을 주도하면서 정조의 두터운 신임을 얻었고, 마침내 영의정에 올랐다. 채제공은 이황의 학맥을 이은 남인 계열이었으나 탕평책을 추진하여 당쟁을 조화롭게 다스렸다. 초대 화성(華城) 유수(留守)로 임명되어 화성(수원성)을 지을 때 책임을 맡기도 했다. 정조 시절, 신하로서 학문과 예술을 장려하고 문예부흥을 이끄는 데 크게 이바지하였다.

이 작품은 분홍색 시복(時服) 차림을 한 채제공의 73세 때 초상화다. 그림 오른쪽 위에 쓰여 있는 내용에 따르면 1751년에 이명기(李命基, 1756~1813 이전)가 41세의 정조 어진을 그렸는데, 이때 채제공은 도제조(都提調)라는 직책을 맡아 자문 역할을 하며 수고했다. 그 공을 기려 임금은 이명기로 하여금 채제공의 초상화를 그려 주도록 명했다. 정조와 채제공이 각별한 사이였음을 알수 있다. 당시 이명기는 어진의 가장 중요한 부분인 얼굴을 그리는 주관화사(主管畫師)를 맡았고, 그 밖에 김홍도, 신한평, 김득신 등이 함께 참여하였다.

채제공은 오사모에 흉배가 없는 옅은 분홍빛 단령을 입고 허리에 서대를 두른 채 화문석 위에 앉아 있다. 양손으로 부채를 쥐고 있으며 소매 아래로는 병부 주머니가 살짝 보인다. 겉옷 아래에 받쳐 입은 옷에서 푸른빛이 은은하게 배어 나오는 것을 실감나게 묘사했다. 그림 왼쪽 위에는 "몸과 정신은 부모님의 은혜이나, 머리에서 발끝까지는 임금님의 은혜이다. 부채와 향낭도 임금님의 은혜이니, 온몸을 꾸민 것이 무엇인들 은혜가 아니겠는가. 부끄럽고 무능한 몸은 은혜를 갚을 길이 없구나."라고 감격하는 글을 직접 적어 놓았다.

조선 시대 초상화 중에서 독특하게 손이 표현되었는데 이는 정조의 하사품인 부채와 향낭을 소중하게 간직하는 모습을 분명하게 나타내어 임금의 은혜를 드러내려는 것이다. 그림 속의 향낭은 지금까지도 전해져 수원화성박물관에 소장되어 있는데, 이명기가 작은 물건 하나까지도 사진처럼 정확하게 묘사했음을 알 수 있다. 배경은 생략되었고, 바닥에는 화문석이 깔려 있어 인물이 돋보이도록

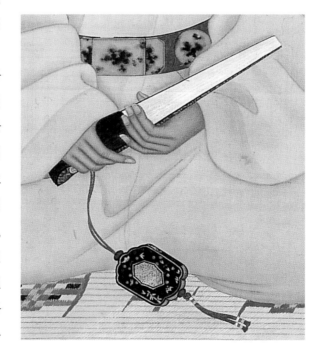

정조의 하사품인 부채와 향낭을 소중하게 간직하는 모습을 나타내기 위해 손을 드러내고 있다.

했다. 이전의 초상화에서는 바닥에 화려한 양탄자가 깔린 모습을 그렸는데, 18세기부터는 화문석 돗자리로 바뀐다. 이는 당시 실생활에서 화문석을 사용했음을 충실하게 표현한 것이다. 이명기는 화문석의 결 하나하나와 화려한 무늬까지 세밀하게 그려 놓았다.

얼굴은 다소 어둡게 처리했는데 이목구비에는 서양화법을 따른 명암법을 사용하여 입체감을 나타냈다. 오사모의 반투명한 날개에는 착시 현상에 의해 물결 모양으로 무늬가 나타나는 것까지 표현했고, 왼쪽 눈에 사시(斜視) 기운이 있어 눈동자가 옆으로 살짝 돌아간 것까지 사실적으로 그렸다. 눈썹과 수염은 매우 가는 선을 사용하여 세밀하게 표현했다.

이명기는 그의 아버지와 아들까지 화원인 화가 집안 출신으로 20대부터 초상화에서 최고라고 평가받았다. 정조의 어진을 두 차례나 그렸기에 당시 권세 높은 양반들이 앞다퉈 그에게서 초상화를 그려 받으려고 했다. 그는 서양화법까지 적극적으로 시도하면서 마치 눈앞에서 주인공을 마주하는 듯한 생동감 넘치는 초상화를 그려 냈다. 또한 산수화에서도 훌륭한 작품을 남기고 있다.

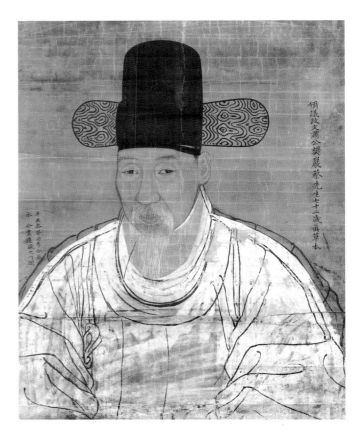

〈채제공 초상 유지 초본〉,
이명기, 1791년, 유지에 채색,
65.5 × 50.6cm 보물 제1477호,
수원화성박물관

현재 채제공의 초상화는 보물로 지정된 금관조복본(金冠朝服本)과 시복본(時服本), 흑단령포본(黑團領袍本)의 전신상과 나주에 있는 미천서원(眉泉書院)에 봉안되었다가 현재는 소재를 알 수 없는 단령포본과 대영박물관 소장의 시복본까지 모두 5점이 알려져 있다. 그 밖에도 초본 3점이 더 전해지고 있다. 대영박물관에 거의 같은 초상화가 소장되어 있는데 양손은 소매 속에 감추고 화문석 대신 호피 방석에 앉아 있는 모습이다.

인물과 똑같은 초상화를 그려 내기 위해서는 먼저 유지(油紙, 기름 먹인 종이)에 초본(草本)을 그린 후 이를 기초로 정본(正本)을 완성한다. 유지는 반투명해서 앞면과 뒷면에 칠한 채색의 조화를 미리 살펴볼 수 있고, 모사할 경우 밑에 깔린 원본을 쉽게 비춰 볼 수 있다. 초본은 정본이 완성되면 대개는 없애지만, 채제공 초상화의 초본처럼 보관되기도 했다. 초본을 자세히 살펴보면 어깨선과 옷 주름을 여러 번에 걸쳐 수정했음을 알 수 있다. 마지막으로 그린 가장 낮은 어깨선에 맞추어 정본을 그렸는데, 중간에는 흰 물감을 대충 칠해서 효과를 가늠해 보기도 했다.

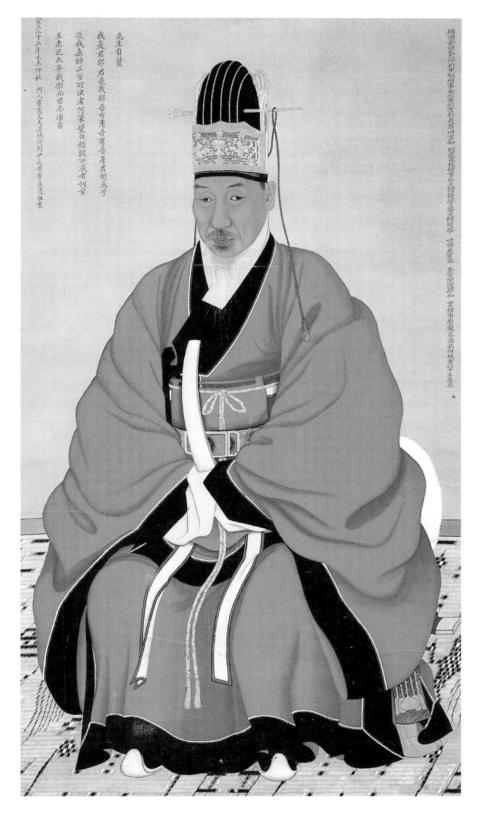

〈채제공 초상〉
이명기, 1784년, 145×78.5cm,
보물 제1477호, 개인 소장

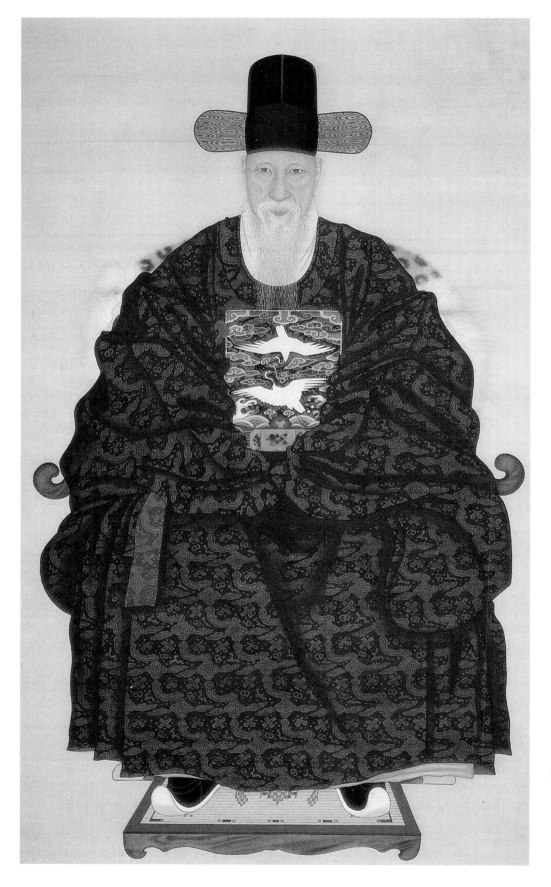

의자의 둥근 손잡이
끝부분만 옆으로 보이는데
등반이 부분에는 치밀하고
화려하게 묘사된 표범
가죽이 덮여 있다.
상류층이 신던 검은
가죽신을 옆으로 벌려
화문석이 깔린
발받침에 얹었다.
공간을 암시하는
투시도법을 사용하여
발받침은 뒤쪽이
좁아지게 그렸다.

〈오재순(吳載純) 초상〉
이명기, 비단에 채색,
151.7×89cm, 보물 제1493호,
삼성미술관 리움

조선 후기의 명신 오재순(吳載純, 1727~92)의 초상화다. 오재순은 정조 때 대제학을 거쳐 판중추부사(判中樞府事)까지 오른 관리이자 제자백가를 두루 통달한 학자로 유명하다.

이 초상화는 족자 뒷면에 "오재순의 65세 초상으로 이명기가 그렸다."라고 적힌 종이가 함께 붙어 있다. 생동감 있는 얼굴의 사실적 묘사, 정교함의 극치를 보여 주는 옷과 가구의 표현으로 미루어 볼 때, 당시 최고의 솜씨를 자랑하던 이명기의 작품으로 믿어진다.

초상 속의 오재순은 관복 차림으로 의자에 앉아 정면을 응시하고 있다. 조선 시대 초상화는 옆으로 몸을 살짝 돌린 측면 모습을 주로 그려 중국 명나라와 청나라의 초상화가 정면의 자세를 취하는 것과 비교해 크게 차이가 난다. 정면상의 경우 코를 중심으로 한 얼굴의 입체감을 표현하는 것이 쉽지 않기 때문에 조선 시대에 정면 초상화를 많이 그리지 않은 것으로 생각되기도 하지만, 이 작품에서 볼 수 있듯이 앞에서 똑바로 바라본 인물의 초상을 능숙하게 잘 그려 낼 수 있기에 조선 시대 화가들이 실력이 부족해 정면상을 그리지 않았다고 볼 수는 없다. 관습과 취향의 차이 때문에 측면상을 즐겨 그렸다고 보아야 할 것이다.

턱을 약간 당기고 고개를 숙인 듯한 얼굴에서 강렬한 눈빛을 피할 수 없다. 생생하게 표현한 이목구비와 풍성한 수염의 극사실적인 처리는 보는 이를 압도한다. 윤곽선을 사용하지 않고 작은 붓질로 실감나는 표현에 치중했다. 이렇게 18세기 후반에는 초상화의 사실적 묘사에 힘을 쏟았는데, 세세한 붓질을 반복하여 명암과 얼굴의 형태를 자세하게 표현했다.

흑단령의 색상은 밝은 편이며 팔보 무늬와 구름무늬를 빼곡하게 채워 넣었다. 옷 주름이 접힌 곳은 어둡게 명암을 더하여 입체적으로 표현했다. 당상관을 나타내는 쌍학흉배는 색상이 선명하고, 무소뿔로 장식하여 1품의 품계를 나타내는 서대를 두르고 있다.

관복은 주름을 많이 잡아 굴곡을 강조하고 그림자 효과를 적극적으로 사용한 점이 특이하다. 주름 또한 강한 명암 대비 효과를 구사하여 입체감 있게 그렸으며, 무늬도 주름의 변화를 고려하여 굴곡을 따라 처리하였다. 팔과 가슴, 허리와 다리 등은 신체의 형태를 고려하면서도 간략하게 나타냈다. 쌍학흉배도 화려한 색채와 정교한 바느질을 구사한 자수의 느낌을 그대로 전해 줄 정도로 신경을 많이 썼다.

이 작품의 경우 중국을 통해 전래된 서양화법을 사용했지만 이전에 발달했던 필선 위주의 맑은 얼굴 표현의 전통을 잃지 않으려 하였다. 명암법을 사용할 경우 실물과 비슷해 보이지만 대체로 그림이 어두워진다. 조선 후기 초상화는 이러한 단점을 잘 극복하여 맑고 청아한 선비의 풍모를 이상적으로 잘 드러냈는데, 이 초상화는 이러한 화풍을 구체적으로 잘 보여 준다. 그 결과 사실성과 이상미(理想美)가 어우러지는 전신(傳神, 사람의 정신과 내면을 느끼도록 그림)의 지극한 경지를 이루게 되었다. 상세한 세부 묘사와 새로운 기법으로 조선 후기 초상화의 높은 수준을 대표하는 뛰어난 작품이다.

吳載純 오재순 초상

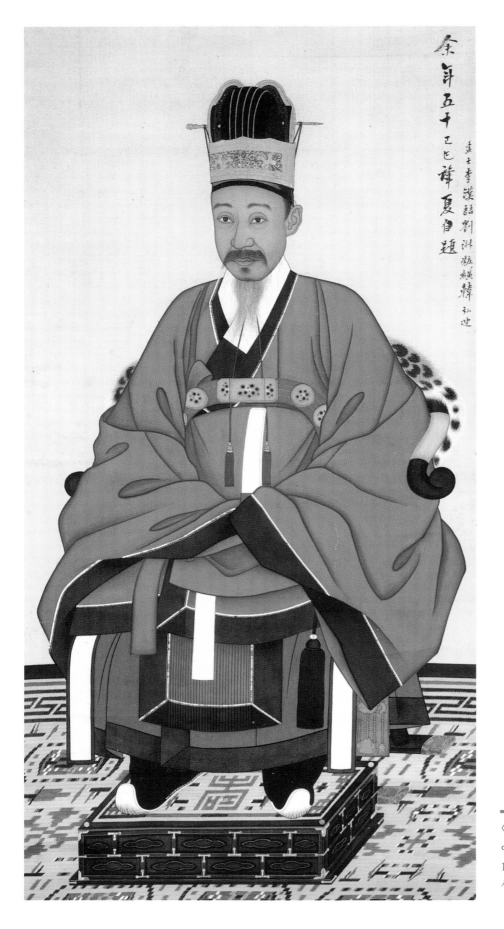

余年五十二辛未夏自題
畫士李漢喆劉淑摹績弘進

금관 아래로 짙은 먹으로
이마에 두른 망건을 그렸는데
격자무늬까지 정교하게
묘사했다. 얼굴은 다소 어둡게
갈색으로 처리했는데, 짙은
윤곽선을 긋고 가는 필선을
반복하여 입체감을 나타냈다.
바닥에 깔린 화문석은 화면에
비스듬하게 배치하여
공간감을 느끼게 해 주는데,
사선으로 그은 짧은 선을
무수히 반복하여 표면의
질감을 표현했다.

〈이하응(李昰應) 초상〉
이한철과 유숙, 1869년, 비단에 채색,
130.8×66.2cm, 보물 제1499호,
서울역사박물관

　　이하응(李昰應, 1820~98)은 고종의 아버지로 흥선대원군(興宣大院君)으로 널리 알려져 있다. 그는 안동 김씨의 세도정치 와중에 불우한 시절을 보내면서 자신을 보호하기 위해 일부러 시정배와 어울리며 서민적인 생활을 하기도 했는데, 둘째 아들이 왕위에 올라 고종이 되자 대원군이 되어 섭정하였다. 세도정치를 타파하고 왕권을 강화하며 외세를 물리치고 조선을 중흥시킬 여러 가지 개혁을 시도하였다. 그러나 막대한 예산이 들어간 경복궁 재건과 천주교도에 대한 박해로 민심을 잃고, 며느리 명성황후(明成皇后)와의 갈등으로 결국 정계에서 추방되었다. 그 후 재기를 위해 노력했지만 권력의 중심에는 다가갈 수 없었다. 이하응은 서예와 문인화에 뛰어났는데 특히 난초 그림으로 유명하다.

　　이 작품은 조선 시대 문무백관(文武百官)이 국가의 경사나 중요한 의식 때 입던 금관조복 차림을 한 이하응의 50세 초상화다. 이하응 스스로 제발(題跋)을 적어 이한철(李漢喆, 1812~93년 이후)과 유숙(劉淑, 1827~73)이 합작하여 그렸고, 한홍적(韓弘迪)이 장황(裝潢, 비단이나 두꺼운 종이를 발라 책이나 화첩, 족자를 꾸미는 일)을 했다고 밝혔다. 이한철은 화원 이의양의 아들로 역시 화원이 되었으며 헌종(憲宗)의 어진을 그릴 때 주관화사로 활약했다. 이후 철종, 고종의 어진을 그릴 때도 참여했다. 그의 초상화 실력은 당시 최고로 평가받았다. 유숙 역시 도화서 화원으로 철종 어진 제작에 참여했고 김정희의 지도를 받았다.

　　주인공인 이하응은 의자에 단정하게 앉은 채 양손에는 상아로 만든 홀(笏)을 들고 있다. 배경은 생략되었고, 바닥에는 화문석이 깔려 있어 인물이 돋보인다. 금관에는 다섯 개의 세로 줄이 있어 1품 지위의 오량관(五梁冠)에 해당하며 호분(胡粉, 조개껍데기를 빻아 만든 가루)을 사용하여 돋을새김으로 무늬를 표현한 뒤 반짝이는 금박을 붙였다. 금관에 꽂은 비녀에는 푸른 술이 달린 유소(流蘇)가 걸쳐져서 가슴까지 드리워져 있다. 조복의 풍성한 적초의(赤綃衣)는 옷 주름이 접힌 부분의 주위를 살짝 어둡게 색칠하여 입체감을 표현했다. 깃, 도련, 소매 끝에는 검은색으로 연(緣)을 두르고 흰색의 바느질 선까지 자세하게 그렸다.

　　이 초상화는 서양화법을 따른 명암법을 적절하게 구사하여 얼굴과 의복을 사실적으로 묘사했다. 또한 장식적인 금관조복을 금박과 선명한 채색으로 화려하게 표현하여, 사실성과 장식성이 어우러진 조선 시대 초상화의 뛰어난 수준을 보여 주는 동시에 화려하면서도 정교한 관복본 초상화의 특징이 잘 드러나는 작품이다.

　　이하응의 초상화는 현재 8점이 알려져 있다. 이 작품은 그중 이하응이 거처하던 운현궁에 다른 초상화 4점과 함께 전해 오던 것이다. 여기에는 50세 초상화로 흑단령본, 와룡관학창의본(臥龍冠鶴氅衣本)과 61세 초상화로 흑건청포본(黑巾靑袍本), 복건심의본(幞巾深衣本)이 있다. 이렇게 두 번에 걸쳐서 다양하고 아름다운 옷차림을 한 초상화를 그린 것은 매우 특이한 경우다. 게다가 초상화를 감쌌던 보자기와 상자까지 잘 보관되어 있다.

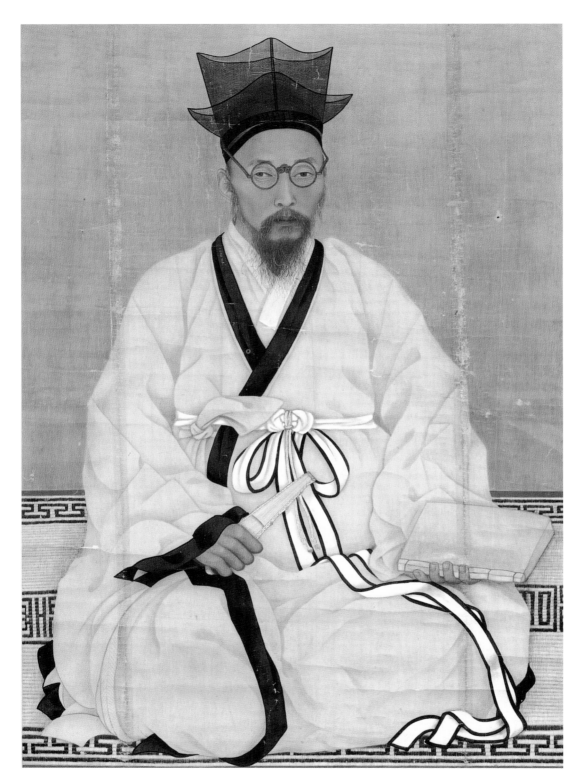

자연스러운 자세나
실감나는 옷 주름
표현은 사진을 참고한
것으로, 이전과는 다른
새로운 방식으로
인물을 표현하였다.

〈황현(黃玹) 초상〉
채용신, 1911년, 비단에 채색,
120.7×72.8cm, 보물 제1494호, 개인 소장

조선 말엽의 우국지사 황현(黃玹, 1855~1910)의 초상이다. 황현은 과거에 급제하였으나 혼란한 세상을 한탄하여 벼슬에 나가지 않고 고향인 구례에서 은둔했다. 1910년, 일본에 나라를 빼앗기자 분함을 이기지 못하고 스스로 목숨을 끊었다. 마지막으로 지은 시에서 "새와 짐승도 울고 강산도 찡그리네. 무궁화 온 세상이 사라져 가네. 가을 등불 아래 책을 덮고 옛일을 생각하네. 세상에서 학자로 살기가 참으로 어렵구나."라며 절망감을 표현했다.

이 초상화는 조선 말기 최고의 초상화가로 활약한 채용신이 그렸다. 채용신 역시 궁중에서 활약하며 어진을 그렸지만, 나라가 위태로워지자 벼슬을 버리고 낙향했다. 항일 투사의 초상화를 많이 그렸고, 이 초상화도 황현이 자결한 뒤, 그의 뜻을 기리며 그린 것이다.

이 작품은 황현을 보고 그린 것이 아니라 사진을 이용해서 그렸다. 황현은 1909년 '천연당(天然堂)'이라는 사진관에서 사진을 찍었다. 그 사진이 지금도 남아 있는데 사진 속 황현은 갓을 쓰고 두루마기를 입은 채 의자에 앉아 있다. 채용신은 사진과 달리 초상화에서는 정자관(程子冠)을 쓰고 심의를 입고 화문석 위에 앉아 있는 모습으로 바꾸어 그렸다. 장원급제를 하고도 벼슬길에 나가지 않은 절개 있는 학자로서의 모습을 강조하기 위해서다.

얼굴은 채용신이 즐겨 사용한 사실적 기법을 써서 그렸다. 잔 붓질을 반복해 칠하면서 생김새를 사실적으로 묘사한 것이다. 눈가의 주름, 안경, 수염 등도 매우 정밀하게 표현했는데, 홍채 속의 반점까지 그려 넣었다. 가슴에는 테두리에 검은 선이 둘러진 흰 띠를 매고 있는데 길게 앞으로 흘러내린다. 왼손에는 책을 들고 있고 오른손에는 부채를 쥐고 있다. 황현의 동생은 형의 모습을 다음과 같이 설명했다.

"생김새가 깔끔하고 매서워 가을 매가 솟구칠 듯 서 있는 것 같고, 이마는 훤칠하여 윤기가 돌았으며, 눈썹은 성글고 목소리는 맑으면서 쩌렁쩌렁하고, 시력은 근시에 오른쪽 눈이 약간 사시였고, 콧마루는 오뚝하며 귓불은 처졌으며, 이는 쥐 같고 입술은 검푸르고 수염의 길이는 두어 치였다."

실제로 사진이나 초상화를 살펴보면 동생의 표현이 정확하게 나타나고 있음에 놀라게 된다.

사진이 등장하고 사람들이 즐겨 찍게 되면서 초상도 사진을 이용해 손쉽게 그리게 되었지만 당시 사진은 작고 흑백이었기 때문에 크고 색채가 화려한 전통적인 초상화에 대한 수요는 계속되었다. 채용신은 이런 변화를 잘 받아들여 사진과 초상화를 결합시킨 새로운 유형의 인물 표현을 만들어 냈다.

〈황현 사진〉
김규진, 1909년, 15×10cm,
보물 제1494호, 개인 소장

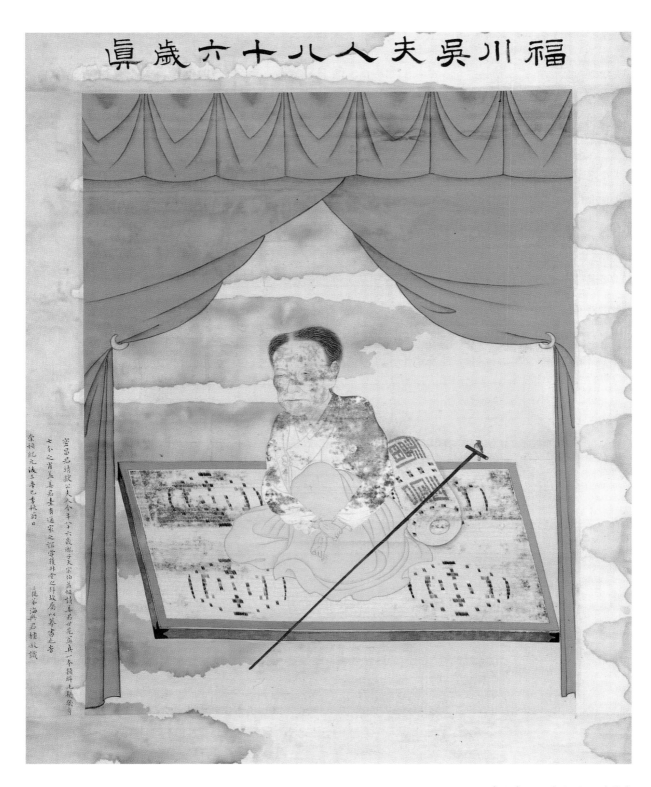

〈오 부인(吳夫人) 초상〉

강세황, 1761년, 비단에 채색,
78.3×60.1cm, 개인 소장

화문석으로 만든 둥근 베개가
눈길을 끄는데 수복(壽福) 글자로
장식하여 오래도록 건강하게 복을
누리라는 소망을 담고 있다.

강세황이 그린 오 부인(吳夫人, 1676~1761년 이후)의 86세 초상화다. 오 부인은 선조의 일곱 번째 아들 인성군(仁城君)의 후손인 밀창군(密昌君) 이직(李樴)의 부인이다. 복천 오씨(福川吳氏)로 80대 후반까지 장수한 인물이지만 이름은 알 수 없다.

조선 시대 초상화 가운데 여성이 주인공인 예는 몇 점 되지 않는다. 조선 초기에는 왕비를 비롯하여 사대부 여인들의 초상화가 제법 그려졌다. 그러나 성리학이 생활 속에 뿌리를 내리면서 왕족이나 여염집 여성들의 고귀한 얼굴을 신분이 낮은 직업 화가가 쳐다보면서 초상을 그리는 것은 예절에 어긋난다고 생각했다. 그 결과 조선 시대 여인의 모습을 알려 주는 초상화는 거의 그려지지 않게 되었다. 따라서 2004년 처음으로 대중에게 소개된 이 작품은 비록 여기저기 얼룩이 있고 얼굴과 상반신의 색채가 검게 변했지만 매우 중요하다.

이 초상화는 원래의 족자 형태를 그대로 간직하고 있다. 그림 위쪽에 '복천 오 부인 86세 초상'이라고 적혀 있고, 왼쪽에는 친척인 이강(李櫃)이 초상을 그리게 된 사정을 적어 놓았다. 이에 따르면 오 부인의 맏아들이 친척인 강세황에게 초상화를 부탁했음을 알 수 있다. 강세황은 이강과는 처남과 매부 사이였다. 따라서 사대부 출신으로, 친척이면서 그림을 잘 그린 강세황이었기에 예법에 어긋남 없이 노부인의 초상화를 그릴 수 있었다.

그림 윗부분에는 푸른 휘장이 처져 있는데 양옆으로 고리에 걸어 젖혀 놓아서 내부를 보여 준다. 주인공인 오 부인은 평상복 차림인 흰 저고리에 엷은 청색 치마를 입고 화문석 위에 앉아 있다. 작은 체구에 성긴 머리카락, 처진 눈매, 마른 얼굴을 하고 있어 노년의 모습이 역력하게 드러난다. 왼쪽 무릎을 세워 두 팔로 감싸 안고 있는데, 오른손으로 왼쪽 손목을 잡고 있다. 힘없이 늘어진 왼손으로 보아 뇌졸중 같은 질병으로 마비가 온 듯 보인다. 가르마를 탄 머리는 머리숱이 많지 않고 흰 머리카락이 보이지만 86세 노인치고는 검은 편이다. 눈두덩이 아래로 처졌는데 눈꺼풀이 처지는 안검하수로 나타나는 증세이다. 입술은 가늘고 옆으로 길게 그렸는데 노령에 이가 빠진 모습인 듯하다.

바닥에 깔린 화문석은 앞쪽이 좁고 뒤가 넓은 역원근법 구도를 사용하여 정교하게 그렸는데, 휘장과 더불어 오 부인이 앉아 있는 공간을 암시한다. 이렇게 휘장을 앞에 둘러치고 아늑한 공간을 구성한 것은 안방이라는 은밀한 공간에서 생활하던 여성의 이미지를 강조한 것이다. 화문석 위에 대각선으로 길게 놓인 지팡이가 눈길을 끄는데, 손잡이에 비둘기 모양 장식이 붙어 있어 '구장(鳩杖)'이라고 불린다. 왕이 70세가 넘은 원로대신들에게 선물로 준 것으로,《조선왕조실록(朝鮮王朝實錄)》에 따르면 1753년 영조가 왕실의 친척인 오 부인이 80세 가까이 되었을 때 옷가지와 음식물을 선물했다. 그림 속에 보이는 화문석과 베개, 지팡이는 영조가 나이 많은 왕실 친척의 장수를 축하하여 하사한 것일 수도 있겠다.

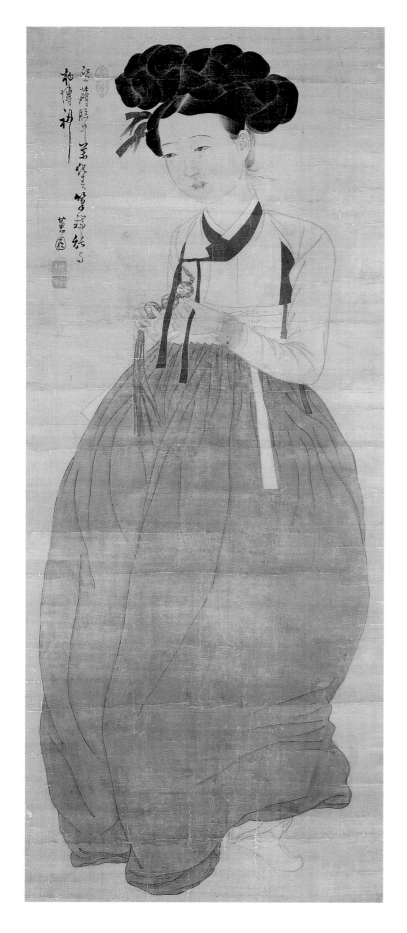

풀어져 내린 옷고름과
겨드랑이에서 내려뜨린
주홍색 끈과 더불어 풍성한
치마폭 밑으로 살짝 드러낸
참외 씨 같은 하얀
버선발이 여성적 매력을
은밀하게 암시하고 있다.

〈미인도(美人圖)〉
신윤복, 비단에 채색,
114×45.5cm, 간송미술관

머리에는 커다란 가체(加髢)를 얹고 두 손으로 묵직한 마노(瑪瑙) 노리개를 만지작거리며 서 있는 여인의 모습이다. 달걀처럼 갸름한 얼굴에 가느다란 눈썹과 작고 붉은 입술의 여인은 십 대 후반의 앳된 모습으로, 목덜미로 짧게 흘러내린 머리카락이 관능적이다.

저고리 깃과 겨드랑이에는 짙은 자주색 선을 대고 소매 끝을 쪽빛으로 마무리한 삼회장저고리에 쪽빛 치마를 입었다. 어깨와 팔의 윤곽이 드러나게 달라붙는 저고리는 당시 유행한 패션이다. 가체가 무거운 듯 무릎을 살짝 구부린 탓에 치마는 항아리처럼 풍성하다.

가체는 몽골에서 전해진 풍습인데 일종의 가발로 매우 비쌌다. 크고 무거운 탓에 목뼈를 다치는 일도 있었다. 어느 부잣집의 어린 며느리가 가체를 하고 앉아 있다가 시아버지가 방에 들어오자 갑자기 일어서는 바람에 목뼈가 부러졌다는 이야기도 있다. 양반가에서는 죄인의 머리카락으로 가체를 만들기도 했으며, 가난한 백성은 가체를 마련하지 못해 혼인을 못 할 정도였다. 조선 후기에 사치가 심해지자 정조가 왕명으로 가체를 금지시켰다.

윤리를 강조하던 조선 시대에 미인도는 대개 중국의 옛이야기에 등장하는 여인들을 그린 그림으로, 여색을 멀리하고 욕망을 억제하도록 교훈을 주는 역할을 했다. 그러나 조선 후기에 백성의 일상생활을 사실적으로 표현한 풍속화에서 자유분방한 여인들의 모습이 자주 나타났고, 여성을 주인공으로 그린 미인도가 등장한다.

이 그림은 주변에 아무런 배경 없이 서 있는 여인을 그렸기에 초상화로 생각된다. 당시 예법으로는 여염집 규수가 외간 남자 앞에서 얼굴을 드러낼 수 없었다. 외출을 하는 경우에도 쓰개치마로 얼굴을 가리고 나가야 했다. 지체 높은 양반집 여인이 낮은 신분의 화공에게 얼굴을 보이면서 초상화를 그리는 것은 있을 수 없었으니 이 그림의 주인공은 남자들과 스스럼없이 만날 수 있던 기생일 것이다. 기생들은 기방에서 손님들에게 술과 음식을 대접하면서 노래와 춤으로 흥을 돋우었다. 조선 시대에 양반들은 대개 기방에 출입하지 않고 따로 마련한 연회에서 유흥을 즐겼다. 주로 무사나 하층 관리, 왈패가 기방의 주 고객이었다. 이 그림은 기방을 드나들던 누군가가 어떤 기생을 마음에 품고 그리게 한 것이거나 화가 자신이 사랑하던 기생에게 선물로 그려 준 것일 수도 있겠다.

신윤복(申潤福, 1758~1813 이후)은 그림 한쪽에 다음과 같은 시를 덧붙였다.

"화가의 마음에서 만 가지 봄기운이 일어나니 붓끝은 능히 만물의 초상화를 그려 낸다."

신윤복은 화원이던 부친 신한평(申漢枰)의 뒤를 이어 화원 화가가 되었고, 어진을 여러 차례 그리기도 했다. 특히 풍속화에 뛰어나서 당시 상류층의 풍류를 섬세한 필치로 솔직하게 그려 냈다. 최근 소설에서는 남장을 한 여성 화가로 묘사되기도 했지만 어디까지나 상상 속의 이야기일 뿐, 실제로 신윤복은 남자였다.

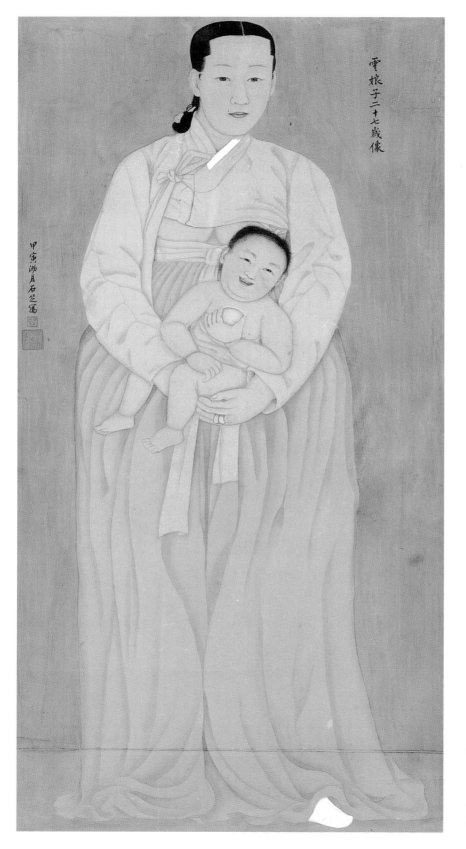

雪娘子二十七歲像

甲寅沕月石芝寫

저고리 동정은 한쪽만 희게
칠했는데 버선과 함께 그림의
위아래에서 밝게 빛나고 있다.

〈최연홍(崔蓮紅) 초상〉
채용신, 1914년,
종이에 채색, 120.5×62cm,
국립중앙박물관

흰 저고리에 옥색 치마를 입은 여인이 남자아이를 두 손으로 안고 있다. 그림 오른쪽 위에 '운 낭자(雲娘子) 27세 초상'이라고 쓰여 있다. 운 낭자는 최연홍(崔蓮紅, 1785~1846)의 다른 이름으로, 평안도 가산의 관청 기생이었다. 《조선왕조실록》에 따르면 1811년 홍경래의 난 때 군수인 정시(鄭蓍)와 그의 아버지가 살해되었는데, 27세이던 최연홍이 정시의 동생 목숨을 구하고 군수 부자의 시체를 거두어 장례를 치러 주었다. 조정에서 이를 칭찬하여 기생 신분에서 면해 주고 상으로 논밭을 내렸다. 이 초상화는 채용신이 후대에 최연홍의 모습을 상상하여 그린 것으로, 몇 점 안 되는 여인 초상화의 희귀한 예다.

조선 시대에 여인들은 어려서는 아버지의 뜻을 따르고, 젊어서는 남편의 뜻을 따르고, 늙어서는 자식의 뜻을 따르는 '삼종지도(三從之道)'에서 벗어날 수 없었다. 일상 속의 아름다운 자태보다는 남편에게 절개를 지키는 열녀(烈女), 자식에게는 자애로운 현모(賢母), 지극 정성으로 부모를 모시는 효부(孝婦)가 이상적인 모습이었다. 따라서 신분이 낮은 기생 최연홍은 이러한 유교적 도덕을 충실히 따랐기에 고결한 운 낭자로 거듭날 수 있었을 것이다.

그림 속의 운 낭자는 조선 말엽 여인들의 평상복인 짧은 저고리와 풍성한 치마를 입었다. 황색 저고리는 짧아서 풍만한 가슴이 드러나며, 푸른색 치마는 길게 내려와 바닥을 덮고 있다. 그 사이로 하얀 버선 한쪽이 살짝 나와 있다.

얼굴은 이목구비를 작고 단정하게 그렸는데 양 볼에는 붉은 홍조를 표현했다. 채용신이 다른 초상화에서 강조하던 명암법이 이 그림에서는 많이 나타나지 않는다. 온화한 눈매와 굳게 다문 입에서 기녀의 요염함보다는 열녀의 절개가 드러나는 듯하다.

운 낭자 못지않게 눈길을 끄는 것은 알몸의 어린아이다. 운 낭자는 한 손을 아이의 다리 사이로 집어넣어 엉덩이를 감싸 안은 다른 손을 잡아서 아이를 안고 있다. 포동포동 살이 오른 아이는 얼굴에 웃음을 가득 띠고 있는데, 손에는 과자로 보이는 물건을 쥐고 있다. 이 아이는 운 낭자를 소실로 두었던 군수의 아이로 보인다. 운 낭자의 왼손에 보이는 가락지가 이 점을 강조하는 듯하다. 전통적으로 가문의 대를 잇는 남자아이를 중시했기 때문에 운 낭자가 안고 있는 아이도 남자일 가능성이 크다. 운 낭자가 덕을 갖추었을 뿐만 아니라 여성으로서 중요한 역할인 남자아이를 낳는 것도 성공했음을 강조한 것이다. 아이 얼굴에서 고운 여자의 모습보다는 씩씩한 인상이 풍기는 것도 이러한 추측을 뒷받침한다. 참빗으로 곱게 빗은 듯한 여인의 머리와 아직 솜털이 남아 있는 부스스한 아이의 짧은 머리카락이 대조적인데, 채용신은 이 모습을 자세하게 표현했다. 옷 주름은 실제 관찰한 것처럼 자연스럽게 묘사했는데 명암법을 적극적으로 구사하여 입체감을 강조했다.

조선 말엽에 활약한 초상화의 대가 채용신의 작품으로, 매우 드문 여인상이어서 주목된다. 커다란 화면에 절개 있는 여인이자 자애로운 어머니의 모습을 동시에 보여 주고 있다.

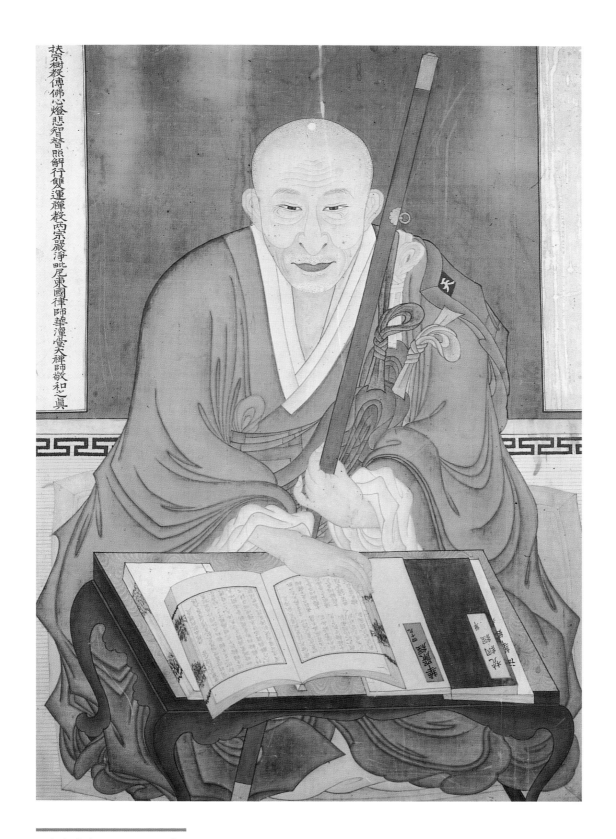

〈화담대사(華潭大師) 초상〉
작자 미상, 19세기, 비단에 채색,
109.8×77.2cm, 직지사 성보박물관

조선 말기에 활약한 화담대사 경화(敬和, 1786~1848)와 임진왜란 때 승군(僧軍)을 이끌고 나라를 구한 서산대사 휴정(休靜, 1520~1604)의 초상화를 살펴보겠다.

승려의 초상화는 '진영(眞影)'이라고도 한다. 불교를 숭상하던 고려 시대부터 많이 그려졌고, 조선 시대에도 활발하게 제작되었다. 승려의 초상화는 대개 사찰에 마련된 '진영각(眞影閣)'이라는 건물에 별도로 모셔졌으며, 해마다 돌아가신 날에 제(祭)를 올렸다. 지금도 오래된 절의 진영각에는 역대 고승(高僧)들의 초상화가 수십 점씩 모셔져 있기도 하다.

승려의 초상화는 대개 가사(袈裟)를 입고 염주나 지팡이를 들고 있는 모습으로 그려진다. 때로는 의자에 앉아 있기도 하고, 때로는 가부좌를 틀고 바닥에 앉은 모습이다. 그림에는 별도의 칸을 만들어 주인공의 법명과 존호(尊號)를 적어 놓고, 초상화 제작 과정과 참여자를 기록하는 화기(畵記)를 남기기도 한다. 대개는 단청과 불화를 전문적으로 그렸던 화승(畵僧), 즉 승려 화가들이 그리는데 불화처럼 진한 색채를 많이 사용한다.

화담대사는 18세에 출가하여 승려가 된 뒤 용맹정진하여 화엄종주(華嚴宗主) 동국율사(東國律師)가 되었다. 여러 사찰에서 《화엄경(華嚴經)》 법회를 수없이 열 정도로 존경받았다. 화담대사의 초상화는 직지사, 통도사, 표충사 등 여러 사찰에 봉안되어 있는데, 배경의 색깔만 조금씩 다를 뿐 모두 비슷한 모습이다. 초상화 속의 화담대사는 장삼(長衫)과 가사를 입은 채 정면을 보고 앉아 있다. 왼손은 기다란 주장자(拄杖子)를 쥐고 있으며, 오른손은 펼쳐진 책에 얹었다. 앞에 놓인 경상(經床) 위에는 《화엄경》, 《범망경(梵網經)》과 다른 책이 펼쳐져 있어 조금 전까지도 열심히 경전을 읽고 있었음을 알려 준다.

화담대사는 목을 움츠린 약간 구부정한 자세인데 정면을 똑바로 쳐다보는 얼굴이 인상적이다. 짧

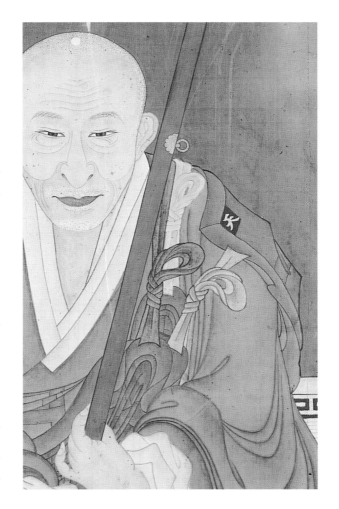

좌선할 때나 설법할 때 손에 드는 긴 주장자를 그려 넣어 스님의 위엄이 자연스럽게 느껴진다.

경상 위에 경전이 펼쳐져 있어 그림을 그리기 바로 전까지도 열심히 경전을 읽고 있었음을 알려 준다.

은 머리, 눈썹, 수염에는 흰 터럭이 많아 늙은 모습임을 알려 준다. 이마와 눈가에는 깊은 주름이 분명하게 그려졌으며, 기다랗고 뾰족한 코와 툭 튀어나온 광대뼈를 강조했다. 반짝이는 눈빛과 붉은 입술은 아직도 강건한 노승의 모습을 잘 보여 준다.

서산대사 휴정은 어려서 과거시험을 준비하기도 했으나 불교를 공부하며 뜻한 바가 있어 마침내 속세와 인연을 끊고 출가하여 승려가 되었다. 임진왜란이 일어나자 의주에 피난가 있던 선조는 묘향산으로 신하를 보내 이곳에서 수양하고 있던 휴정을 찾았다. 이미 70세가 넘은 휴정은 늙은 몸을 이끌고 나라를 구하고 불법(佛法)을 수호하기 위해 전쟁터에 나갔다. 전국에 연락하여 천 명이 넘는 승군을 불러 모아 왜군으로부터 평양을 되찾는 데 큰 공을 세웠다. 선조가 한양으로 돌아올 때는 승군을 거느리고 호위하였으며, 이후 묘향산으로 돌아가 그곳에서 입적했다.

초상화 속의 서산대사는 오른쪽으로 살짝 돌아앉은 자세로 검은 의자에 앉아 있다. 몸에는 회색 장삼에 붉은 가사를 걸쳤고, 왼손에는 불자(拂子)를 들고 있는데 오죽(烏竹)으로 만들었다. 불자는 짐승 털을 묶어서 막대기에 붙여 만든 것으로, 벌레를 쫓는 데 쓰는 도구이다. 이후 수행자들이 번뇌를 털어 내는 상징적 물건이 되었고, 부처뿐만 아니라 고승을 표현하는 미술 작품에 종종 등장한다.

이렇게 유명한 고승의 초상화는 모사본을 여러 점 만들어 다른 사찰에서도 봉안했고, 분향이나 예배를 하면서 손상되는 경우에는 새로 제작했다. 승려의 초상화 제작은 선종(禪宗)의 유행과 더불어 활발해졌다. 깨달음을 얻은 고승을 부처 못지않게 숭배하는 선종의 특징에 따라 조사(祖師)의 진영을 만들어 이심전심(以心傳心)의 경지를 따르고자 했다. 제자들이 스승의 초상을 소중히 여기면서 가르침을 따르려 한 것이다.

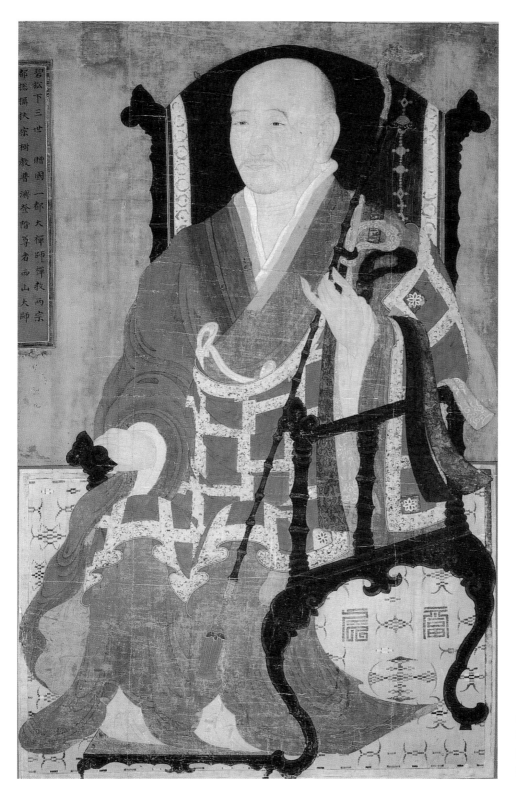

〈서산대사(西山大師) 초상〉
작자 미상, 18세기,
비단에 채색, 127.2×78.5cm,
국립중앙박물관

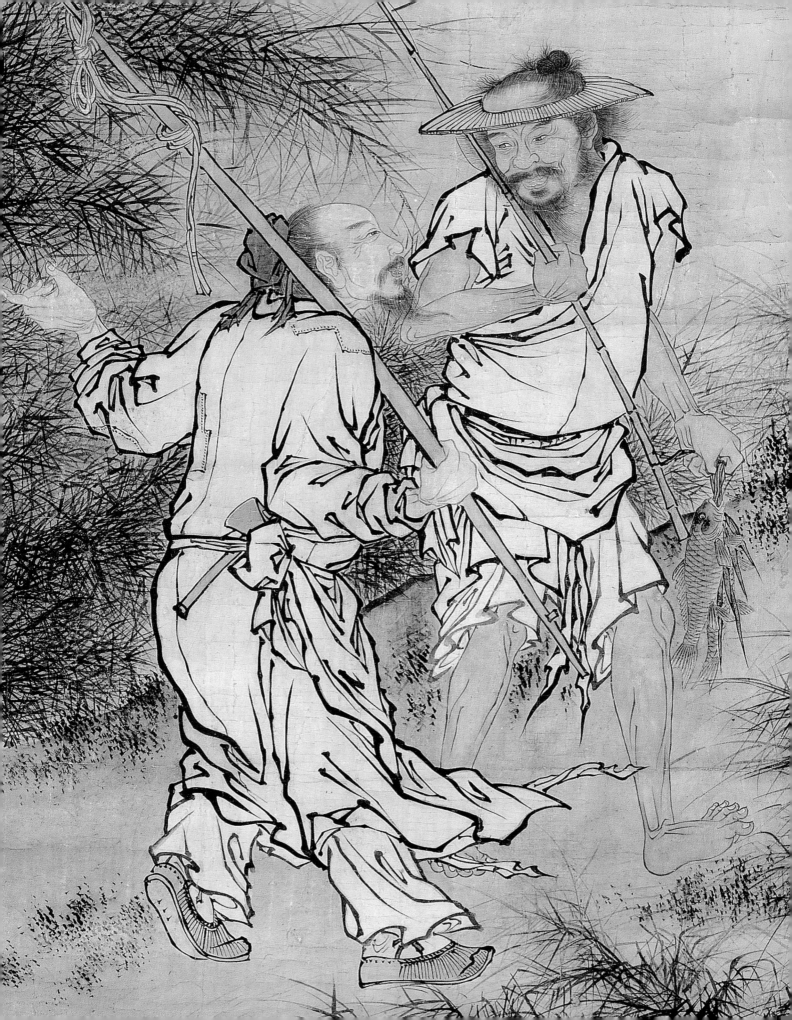

2. 고사인물화

권선징악을 그림으로 배운다

고사인물화(故事人物畵)는 역사 속의 이야기나 문학 작품의 내용 중에서 모범이 되거나 흥미로운 인물을 주인공으로 그린 것이다. 우리나라에서도 고대부터 유학이 윤리 규범으로 정착하면서 인륜과 예의를 강조했고, 교훈적인 내용을 전달하는 고사인물화가 크게 발달했다. 지금 남아 전하는 고려 시대 이전의 회화 작품은 적지만 성군, 충신, 효자, 열녀에 대한 기록이 많이 남아 있어 오래전부터 고사인물화가 중요한 그림이었음을 알 수 있다. 조선 시대에는 김명국, 정선, 김홍도, 장승업 같은 뛰어난 화가들이 다양한 방법으로 옛이야기를 즐겨 그렸다.

고사인물화는 심미적 차원에서 그림의 아름다움을 감상하기 위해서라기보다는 올바른 삶을 살아가는 데 교훈을 주려는 교육적 목적으로 많이 그려졌다. 다시 말해 훌륭한 인물을 기리고 본받으며, 허물이 있는 인물을 경계하려는 실용적인 목적이 우선시된 것이다.

고사인물화의 주제는 역사 속의 인물, 신화와 전설, 문학 작품의 주인공과 더불어 불교나 도교와 관련된 내용도 포함한다. 대부분 중국의 인물에 관한 내용이 많지만 우리나라의 이야기도 종종 포함되었다. 그 밖에 세상을 등지고 살아가는 은일자(隱逸者)에 대한 동경과 풍류를 담아냈다. 이러한 그림의 내용은 예전에는 널리 알려진 것이었지만, 세월이 흐르면서 쉽게 알 수가 없게 되어 버린 것도 있다.

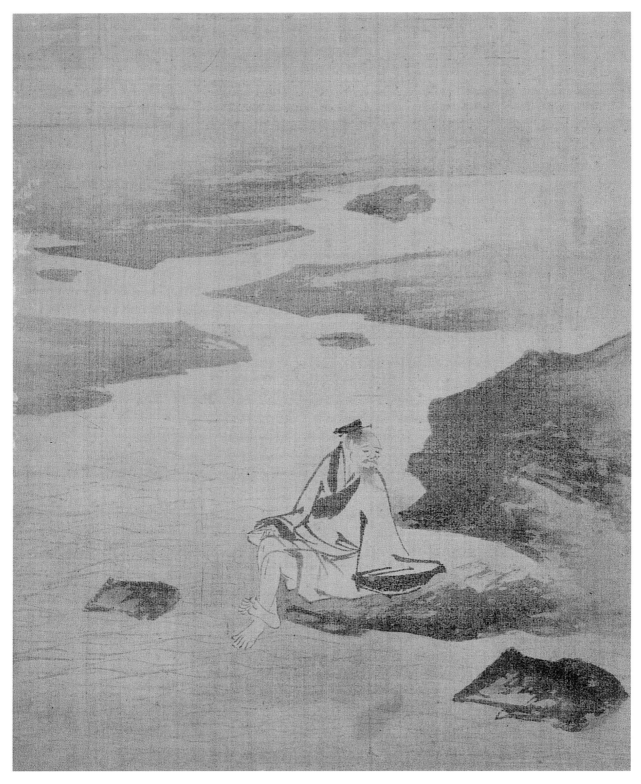

〈탁족도(濯足圖)〉
이경윤, 비단에 먹,
31.1×24.8cm, 고려대학교박물관

이 그림은 작은 화면이지만 능수능란한
솜씨를 구사하여 시원한 인상을 준다.
깔끔한 윤곽선을 사용하기보다는 먹이
번지는 효과를 중요하게 여겼다.

한여름 불볕더위에 지쳤을 때 흐르는 냇물에 발을 담그는 것은 생각만으로도 시원하다. 신발을 벗어 놓고 차디찬 물에 발을 담그면 온몸이 서늘해진다. 흥미롭게도 옛 그림에서도 이런 장면을 찾아볼 수 있는데, 발 씻는 그림 '탁족도(濯足圖)'가 그것이다.

조선 시대 탁족도로 왕족 출신 화가 이경윤(李慶胤, 1545~1611)의 그림이 널리 알려져 있다. 그가 그린 탁족도는 선비들이 한가롭게 낚시하고, 거문고를 타고, 폭포를 구경하는 모습 등을 10폭으로 묘사한《산수인물화첩(山水人物畵帖)》의 마지막 장면이다. 산속에서 개울물에 발을 담그려는 선비의 모습인데, 물이 차가운지 발을 꼬고 있다. 선비는 넓적한 바위에 걸터앉아서 굽이치며 내려오는 옅은 개울물에 발을 담그면서 무더위를 잠시 잊어 보려 한다. 주변에는 아무도 없지만 선비 체면에 차마 긴 웃옷을 벗지는 못하고 바지만 무릎 위로 올렸다. 화가는 주변의 모습을 자세하게 묘사하는 것을 생략하고 물기 많은 먹으로 간단하게 발 씻는 장면만 표현하였기에 그림 자체로도 눈과 마음을 시원하게 해 준다.

조선 시대의 풍속을 기록한《동국세시기(東國歲時記)》에는 음력 6월의 서울 지역 풍습으로 남산과 북악 골짜기에서 흐르는 물에 발을 담그는 놀이를 했다고 적혀 있을 만큼 한여름에 발을 씻는 것은 널리 행하던 손쉬운 피서였다.

그런데 발 씻는 장면은 단순히 풍속을 그린 것에 그치지 않는다. 중국의 시인 굴원(屈原)이 지은 〈초사(楚辭)〉를 보면 한 어부가 "창랑(滄浪)의 물이 맑으면 갓끈을 씻고, 냇물이 탁하면 발을 씻는다."라고 노래했다. 이것은 세상이 깨끗하고 올바르면 나아가 벼슬을 하고, 세상이 혼란하여 어지러우면 숨어 사는 처세술을 상징적으로 나타낸 것이다. 시인 좌사(左思)는 〈영사(詠史)〉에서 "천 길 벼랑 위에서 옷깃 떨치고, 만 리 흐르는 냇물에 발을 씻노라."라고 읊었다. 단순히 산에 올라 옷의 먼지를 털고, 냇물에 발을 담가 더러움을 씻는다는 것이 아니다. 어지러운 세상을 벗어나 홀가분한 마음으로 더 큰 세상과 우주를 생각하라는 것이다. 따라서 발 씻는 그림은 단순히 피서하는 모습을 그린 것이 아니라 세상을 지혜롭게 살아가는 태도를 비유적으로 표현한 것이다.

이 그림에서 눈길을 끄는 것은 반반한 바위에 앉아 더위를 식히는 인물이다. 바위와는 달리 정확한 필선을 사용하여 얼굴과 자세를 상세하게 그렸다. 이목구비와 긴 수염, 발가락까지 가는 선으로 정교하게 표현한 반면, 몸에 걸친 옷은 굵은 직선으로 그려 대조를 이룬다. 그 위로는 점차 먹을 흐리게 하여 넓은 공간이 펼쳐진 것을 알려 준다. 지그재그로 흘러내리는 냇물이 잔잔한 가운데 살랑살랑 물결이 일고 있다. 주변에 보는 사람이 없더라도 의관(衣冠)을 풀어 젖히는 것은 절제와 금욕을 강조하는 예의범절에 맞지 않는다. 따라서 그림 속 선비는, 깊은 산을 찾아들었지만 차마 옷을 훌훌 벗어 던지지는 못하고 더위를 잊기 위해 시원한 물에 발을 담근 채 모처럼 여유롭게 시간을 보내는 중일 것이다.

〈월하탄금도(月下彈琴圖)〉
이경윤, 비단에 먹, 31.1×24.8cm,
고려대학교박물관

하늘에 떠 있는 둥근 달을 보면서 한밤중에
연주하는 낮은 거문고 소리는 계곡을 따라
멀리 퍼져 나가 앞산에까지 들릴 것이다.

보름달이 휘영청 밝은 밤에 선비가 거문고를 들고 밖으로 나가 달빛을 반주 삼아 연주하고 있다. 선비는 검은 절벽 아래서 단정한 모습으로 앉아 음악에 흠뻑 빠져 있다. 목을 축일 찻물을 끓이는 시동조차 고개를 돌려 넋을 놓고 소리에 취해 있다. 세상 만물이 잠든 고요한 밤에 달빛 사이로 울리는 거문고의 나지막한 선율이 귓가에 들리는 듯하다.

우리나라에서는 삼국 시대부터 거문고를 연주했다. 거문고와 관련된 여러 인물 가운데 춘추 시대 명연주가 백아(伯牙)는 자신의 음악을 진정으로 이해하는 친구 종자기(鍾子期)가 죽자 다시는 거문고를 연주하지 않았다. 위나라의 혜강(嵇康)은 죽림칠현의 한 사람으로, 평생을 자연에 묻혀 살면서 시와 음악에 몰두하였는데 거문고를 잘 연주했다. 도연명(陶淵明)은 허름한 옷을 입고 굶기를 밥 먹듯 하면서도 멀리서 찾아온 손님을 위해서는 즐거운 표정으로 거문고 연주를 들려주었다.

'금기서화(琴棋書畫)'라고 하여 거문고, 바둑, 서예, 그림으로 압축되는 은자의 취미 생활에서 돋보이는 것이 거문고였다. 더불어 음악을 즐길 벗과 함께 호젓한 장소를 찾아 거문고를 연주하는 것이 옛 선비들의 풍류였다. 윤선도는 "성긴 대밭에 서리가 내리고 새벽바람이 부는데, 둥그런 밝은 달은 먼 하늘에 걸려 있네. 숨어 사는 사람은 거문고 몇 곡조만 뜯고도 끝없는 창랑의 흥취를 즐기네."라고 하였다. 마치 이 그림을 보고 읊은 것만 같다.

이경윤의 이 작품은 10폭으로 이루어진 화첩의 한 면이다. 낚시, 음주, 바둑, 관폭(觀瀑), 탐매(探梅) 등 선비들이 조용히 은거하는 모습을 하나씩 그린 것으로, 앞에서 살펴본 탁족도도 여기에 속한다. 작은 그림이지만 화면을 가로지르는 대각선 구도로 인하여 깊은 산 속의 느낌이 잘 살아난다. 무너질 듯 매달린 검은 절벽과 아래쪽의 시커먼 삼각형 바위 때문에 선비에게 시선이 모아진다. 은은한 달빛에 희미하게 보이는 나뭇잎들은 마치 숨죽이고 연주를 듣는 청중처럼 보인다. 이경윤은 먹의 농담을 능숙하게 조절하여 그림에 운치를 더했다.

그림을 자세히 보면 거문고에 줄이 없다. 무현금(無絃琴)은 은자의 상징이었다. 도연명은 술을 마실 때마다 무현금을 어루만져 자신의 뜻을 표현했는데, "거문고의 흥취만 알면 충분한데, 어찌 줄 위의 소리가 필요하겠는가."라고 말했다. 《채근담(菜根譚)》에도 "사람들은 글씨가 쓰인 책이나 읽을 줄 알지 글씨 없는 책은 읽을 줄 모르고, 줄 있는 거문고나 뜯을 줄 알지 줄 없는 거문고는 뜯을 줄 모른다. 그 정신을 찾으려 하지 않고 껍데기만 쫓아다니는데 어찌 거문고와 책의 참된 도리를 알겠는가."라고 무현금의 의미를 설명했다.

옛 선비들은 느린 음악을 들으면서 인격을 닦았는데, 음악은 단지 귀를 즐겁게 하는 것이 아니었다. 느릿느릿 거문고를 연주하면 귀에 들리는 소리에 집착하지 않고 마음을 차분하게 가라앉힐 수 있었다. 하물며 소리가 날 리 없는 줄 없는 거문고를 어루만지면 오로지 바람 소리, 물 흐르는 소리만 들려오는 가운데 지극한 흥취를 맛보게 되는 것이다.

《동국신속삼강행실도(東國新續三綱行實圖)》중〈순흥화상〉
작자 미상, 1617년, 목판화, 27×20.2cm, 서울대 규장각

가는 필선과 잘 짜인
구도, 다양한 시점을
활용하여 생동감 있는
화면을 보여 준다.

조선 시대에는 삼강(三綱)과 오륜(五倫)을 일상생활에서 누구나 지켜야 할 기본 윤리로 삼았다. 충신, 효자, 열녀의 대표적인 이야기들을 모아 책으로 펴냈고, 글을 모르는 일반 백성도 그 내용을 쉽게 이해할 수 있도록 그림을 덧붙이기도 했다. 이런 종류의 책은 국가에서 적극적으로 후원하여 출판하는 경우가 많았다.

세종 때는 군신, 부자, 부부 사이에서 지켜야 할 윤리를 모범적으로 실천한 인물들의 행적을 모은 《삼강행실도(三綱行實圖)》를 목판으로 인쇄하여 간행하였다. 여기에는 효자 110명, 충신 110명, 열녀 110명에 대한 행실을 묘사한 그림을 싣고 행적을 기록했다. 당시 최고 화가였던 안견이 그렸다고 전하는데, 먼저 그림을 보고 인물의 행적에 대한 글을 읽으면 깊은 감동을 받을 수 있을 거라고 믿었다. 이렇게 책을 통해 백성이 교화되어 풍속이 아름다워지고 태평한 세상이 펼쳐질 것을 바랐다. 광해군 때는 임진왜란으로 무너진 예법을 다시 세우고 예에 기초한 사회질서를 회복하기 위해 전쟁 중에 절개를 지키다 죽은 1,123명에 대한 자료를 정리하여 《동국신속삼강행실도(東國新續三綱行實圖)》를 출판했다. 여기에 포함된 판화는 당시 솜씨가 좋았던 이징, 이신흠을 비롯한 여러 명의 화가가 그렸다. 그중 고려 때의 효자 손순흥(孫順興)의 이야기를 살펴보자.

고려 성종 때 구례에 사는 손순흥은 태어나기도 전에 아버지가 돌아가셨는데, 천성이 어질고 홀어머니에 대한 효성이 지극하였다. 어머니가 몸져눕자 지리산을 헤매고 다니며 약을 구해다 드렸으나 차도를 보이지 않았고, 손순흥은 어머니가 어서 낫도록 간절히 빌었다. 기도에 지친 손순흥이 깜박 잠들었을 때 백발노인이 꿈에 나타났다. 노인은 그의 지극한 효성에 감동하여 도와주려고 한다며 지리산 골짜기에 가면 호랑이처럼 생긴 바위가 있고, 바위 왼쪽에 산삼이 있을 것이니 그것을 캐다 달여 드리면 병환이 나을 것이라고 말하였다. 꿈에서 깨어난 손순흥은 한달음에 노인이 가르쳐 준 골짜기로 달려갔다. 과연 오래 묵은 산삼이 있었고, 산삼을 달여 어머니께 드리니 씻은 듯이 병이 나아 건강을 되찾았다. 한참 뒤 어머니가 늙어 돌아가시자 손순흥은 초상화를 그려 하루에 세 번 그 앞에서 절을 하고, 사흘에 한 번은 무덤을 찾아갔다. 그의 변함없는 효심이 세상에 알려지자 나라에서 효자비를 내렸다. 손순흥의 효자비는 지금도 전라남도 구례읍 봉북리 마을 어귀에 세워져 있다.

그림에는 손순흥이 두 번 등장한다. 아래쪽에 집 안에 어머니의 초상화를 걸어 놓고 절을 드리는 모습과, 위쪽에 무덤 앞에서 절을 올리는 손순흥이 보인다. 두 행동이 손순흥의 효심을 대표하는 것이기에 서로 다른 시간과 장소를 한 화면에 함께 표현한 것이다. 이러한 행실도 목판화에서 묘사되는 인물은 구체적인 개성보다는 사회적, 윤리적 측면이 강조되어 개별 인물의 특징은 잘 드러나지 않는다. 일반화된 인물의 모습이 이 책에서 의도하는 관습과 규범을 널리 확산하는 데 적합했기 때문이다.

변함없는 효심을 그림으로 남기다

御製
此新羅敬順
王金傅始祖
金櫃中得之
仍姓金氏者
金櫃掛于樹
上其下白鷄
鳴故見而取
來金櫃中有
男子繼昔氏
爲新羅君也
其孫敬順王
入高麗嘉順
來順謚敬順
歲乙亥翌年春
命龜見三國史
吏曹判書臣金益熙
奉教書
掌令臣趙涑奉
教繕繪

그림 가운데로 흰 구름이
길게 흘러 신비하고
경건한 분위기를 더해
준다. 상서로움을
상징하는 흰 수탉을 그려
넣어 설화의 내용을
충실하게 따랐음을
알 수 있다.

〈금궤도(金櫃圖)〉
조속, 1636년, 비단에 채색,
105.5×56cm, 국립중앙박물관

조선 시대 그림 가운데 우리 역사에 등장하는 인물이나 이야기를 그린 경우는 매우 드물다. 중화(中華) 사상을 따르며 중국의 고대를 문명의 발원으로 여겼기 때문이다. 마치 서양에서 그리스와 로마 시대를 고전으로 삼는 것과 비슷하다. 이런 가운데 경주 김씨의 시조(始祖)인 김알지(金閼智)의 탄생 설화를 그린 이 작품은 아주 희귀한 경우다.

《삼국사기(三國史記)》와 《삼국유사(三國遺事)》에 따르면 신라의 탈해왕(脫解王)이 하루는 밤중에 경주 서쪽 숲에서 닭이 우는 소리를 듣고, 날이 밝자 신하 호공(瓠公)을 보내 살펴보도록 했다. 그곳에는 금색으로 빛나는 상자가 나뭇가지에 걸려 있고, 그 아래서 흰 닭이 울고 있었다. 상자를 열었더니 사내아이가 나왔다. 왕은 하늘이 내려 준 아들이라고 기뻐하며 '알지(閼智)'라고 이름을 붙이고 키웠다. 아이는 자라나면서 총명하였고, 금궤 속에서 나왔기에 성을 '김(金)'이라 했으니 바로 경주 김씨의 시조가 되었다.

화려한 색을 사용하여 그린 〈금궤도(金櫃圖)〉는 설화의 장면을 잘 묘사했다. 봉우리들이 높이 솟아 있고 물이 굽이쳐 흐르는 산중에서 부채를 든 시종과 함께 서 있는 호공이 나뭇가지에 걸린 커다란 금궤를 발견하는 장면이다. 그림 위쪽 인조(仁祖)가 지은 글에 따르면, 인조가 삼국 시대 역사책에서 김알지 탄생에 얽힌 이야기를 접하고 이를 그리도록 지시했다고 한다. 그런데 인조는 김알지를 신라의 마지막 임금인 경순왕(敬順王)의 시조라고 굳이 밝히고 있다. 경순왕은 천 년 동안 지속되던 신라가 쇠락하자 고려 태조(太祖)에게 투항했는데, 백성을 위해서는 현명한 선택을 한 것이라고 평가받기도 했다. 광해군을 권좌에서 몰아내고 왕위에 오른 인조로서는 자신의 취약한 정치적 정통성을 굳건히 하기 위해 이 그림을 그리게 했는지도 모른다. 청나라의 침략에 쫓겨 남한산성에 피신했다가 삼전도에서 항복했던 치욕을 합리화시키기 위해서 경순왕을 내세웠을 수도 있다.

그림을 그린 조속(趙涑, 1595~1668)은 인조반정에 참여했지만 공신이 되기를 사양하고 고향에 내려갔다. 사대부 화가로 시(詩)·서(書)·화(畵)에 능했으며 책과 미술품을 열심히 수집했다. 새 그림에 뛰어났는데, 이렇게 색을 많이 사용하고 정교하게 그리는 방식은 주로 직업 화가들이 구사하던 화풍이기에 선비 화가인 조속이 이런 그림을 그린 것은 흥미롭다.

조속은 시조 탄생이라는 경사스러운 장면을 효과적으로 표현하기 위해 청록색으로 색칠한 산봉우리와 바위를 배경으로, 이야기가 펼쳐지는 공간을 아래쪽에 넓게 배치했다. 등걸이 심하게 뒤틀린 오래된 나무는 아직 이파리가 무성하고, 한쪽으로 둥글게 긴 가지를 뻗치고 붉은 끈에 매달린 금궤를 화면 한가운데 오도록 배치했다. 금궤를 쳐다보면서 울고 있는 흰 닭도 예사롭지 않다. 닭은 새벽을 밝히는 빛을 제일 먼저 알아차리고 힘차게 울어 사람을 깨운다. 어둠을 깨치고 광명한 세상을 불러오는 것은 마치 사악한 기운을 몰아내는 것과 같다. 상서로운 흰색을 띠었기에 왕조의 번영을 예언해 주는 듯하다.

바둑은 산속에 숨어 사는
신선들이 즐겨 두었다고 하여
'신선놀음'이라고도 부른다.

〈투기도(鬪棋圖)〉
김명국, 비단에 채색,
172×100.2cm, 국립중앙박물관

바둑은 간단한 놀이지만 한 점씩 놓을 때마다 수의 변화가 무궁무진하여 정치나 병법에 빗대기도 한다. 공자도 "배불리 먹고 하루 종일 마음 붙일 곳이 없다면 딱한 일이니 바둑을 두는 것이 아무것도 하지 않는 것보다 낫다."라고 하였다. 따라서 그림에 바둑 두는 장면이 등장하면 소일거리로 시간을 보내는 이상의 상징적 의미가 담겨 있는 경우가 많다.

'위기(圍棋)' 또는 '혁기(奕碁)'라고도 불리는 바둑은 거문고, 서예, 그림과 더불어 대표적인 풍류와 취미 활동으로 여겨졌다. 그림으로 자주 표현되는 바둑과 관련된 이야기가 있다.

중국 진(秦)나라 말엽 세상이 혼란스러워지자 이에 실망한 네 사람이 상산(商山)에 들어가 바둑을 두며 지냈다. 진이 망하고 한(漢)나라가 들어선 뒤 황제가 이들을 관직에 불렀으나 모두 거절하고 더 깊은 산 속에 숨어 일생 동안 바둑을 두면서 살았다. 넷은 모두 머리카락과 수염이 하얗게 변해서 상산사호(商山四皓), 즉 '상산에 사는 네 명의 흰 노인'이라 불렸다. 후대 사람들은 이들의 고결한 삶을 존경하였고, 은일과 풍류의 상징이 되었다. 또한 진(晉)나라 때 왕질(王質)이라는 나무꾼이 하루는 산에 나무하러 갔다가 아이들이 바둑을 두고 있기에 정신없이 구경을 했다. 한 판이 끝나자 돌아가려고 도끼를 보니 자루가 썩어 있었다. 정신을 차리고 집으로 돌아와 보니 이미 세상이 두 번이나 바뀐 뒤였다. 여기에서 '신선놀음에 도끼 자루 썩는 줄도 모른다'는 말이 나왔다.

우리나라에서는 삼국 시대부터 바둑을 즐겼는데, 조선 후기에 본격적으로 유행하였다. 바둑이 크게 유행하면서 바둑을 즐기는 것을 고상한 취미라기보다는 천박한 놀이라고 부끄럽게 여기기도 했다. 조선 시대 풍속화에서도 바둑 두는 장면이 자주 등장한다.

김명국(金明國, 1600~?)이 그린 바둑 장면은 특이하다. 나무가 우거지고 폭포가 쏟아지는 깊은 산 속에서 두 사람이 뒤엉켜 싸우고 있다. 옆에는 바둑판이 쓰러져 있고 소년이 흩어진 바둑알을 주워 담고 있다. 한 노인이 또 다른 노인을 뒤에서 꼼짝 못하도록 부둥켜안고 어깨를 이빨로 물어뜯고 있다. 바둑과 관련된 고상한 이야기와는 거리가 먼 장면인데, 이와 관련된 이야기가 있다.

위(魏)나라에 관상을 잘 보는 사람이 있었는데 하루는 밭에서 일하는 소년을 보니 수명이 얼마 남지 않았다. 소년에게 술 한 병과 안주를 준비해서 앞 산 뽕나무 아래로 가 보라고 일러 주면서 그곳에는 두 노인이 바둑을 두고 있을 터이니 인사만 하고 오라고 했다. 바둑을 두던 두 노인은 소년이 가져간 술과 안주를 먹고, 그 보답으로 19세인 소년의 수명을 91세로 늘려 주었다. 이들이 바로 죽음을 다루는 북두칠성과 삶을 다루는 남두육성이었다.

김명국은 바둑알로 인간의 운명을 결정하는 두 노인이 소년의 운명을 놓고 티격태격하는 것으로 상상력을 발휘하여 이처럼 흥미로운 장면으로 바꾼 듯하다. 관습에 얽매이지 않고 마음껏 그림을 그린 김명국이기에 고상한 바둑마저 난장판으로 바꾸어 버렸나 보다.

소년의 운명을 놓고 티격태격하다

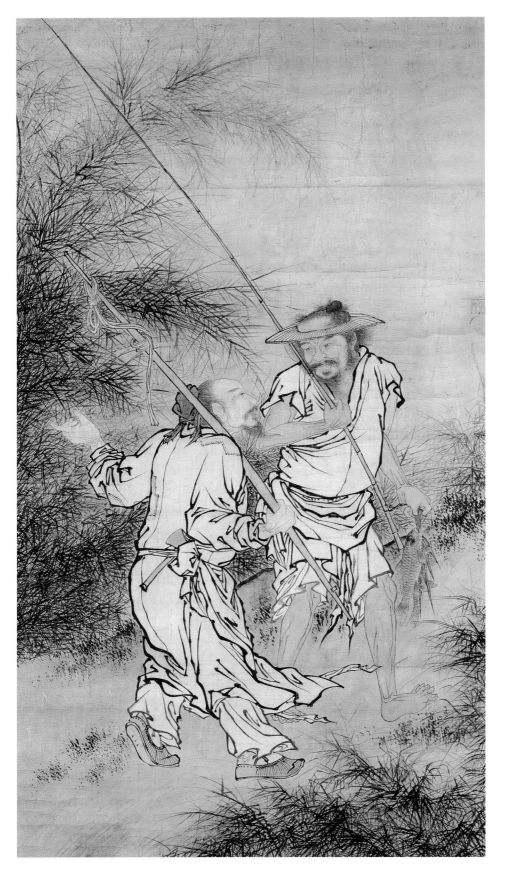

바람에 나부끼는 옷자락은
힘찬 필치로 솜씨 있게
표현했다. 커다란 그림으로
화가의 솜씨가 만만치
않음을 알 수 있다.

〈어초문답도(漁樵問答圖)〉
이명욱, 종이에 채색,
173×94cm, 간송미술관

무성하게 우거진 갈대숲 사이로 두 사람이 걸어가고 있다. 한 사람은 기다란 대나무 낚싯대를 어깨에 걸치고 한 손에는 물고기 두 마리를 꿰어 들고 있다. 어부(漁夫)인 모양이다. 햇빛을 피하려고 챙이 넓은 삿갓을 썼고 바지는 무릎까지 걷어 올린 채 맨발 차림이다. 다른 한 사람은 손에 기다란 장대를 들고 허리춤에 도끼를 차고 있는 것으로 보아 나무꾼[樵夫]으로 보인다. 머리는 뒤로 묶고 옷은 여기저기 해져서 기워 입었다.

두 사람은 열심히 이야기하는 중이다. 고단했던 하루에 대해 신세 한탄이라도 하는 걸까, 아니면 집에서 기다리고 있을 가족 생각에 들떠 세상 사는 즐거움을 말하고 있을까?

그림에 등장하는 어부와 나무꾼은 예사로운 사람이 아니다. 일찍이 공자가 "지혜로운 이는 물을 좋아하고, 어진 이는 산을 좋아한다."라고 말했듯이 여기 그려진 어부는 지혜로운 사람이고, 나무꾼은 어진 사람이다. 대자연 속에서 순리대로 살아가는 현명한 사람들이다. 옛사람들은 숨어 사는 사람의 네 가지 즐거움으로 어초경독(漁樵耕讀), 즉 낚시하고 나무하며 농사짓고 글 읽는 것을 들었을 정도다. 집으로 돌아가 텃밭을 가꾸고 등불 아래 책을 읽으면 더할 나위 없는 삶이겠다. 따라서 두 사람의 대화도 일상적인 수다가 아니라 고상한 청담(淸談)일 것이다. 이렇게 어부와 나무꾼이 대화하는 내용의 글들이 있다.

북송(北宋)의 유학자인 소옹(邵雍)은 벼슬을 사양하고 숨어 살면서 철학의 새로운 흐름을 만들어 남송(南宋) 대에 주자가 성리학의 기틀을 다지는 데 영향을 미쳤다. 그가 지은 〈어초문대(漁樵問對)〉는 어부와 나무꾼이 서로 묻고 답하는 방식으로 천지 사물의 원리를 밝혀 놓았다. 한 어부가 이수(伊水)에서 낚싯대를 드리우고 있는데, 나무꾼이 지나다가 짊어진 짐을 벗어 놓고 너럭바위에 앉아 쉬면서 어부에게 질문을 던지는 것으로 시작된다. 이 내용을 묘사한 그림이 여러 점 남아 있는데, 배에서 낚시질하는 어부와 바위에 걸터앉은 나무꾼으로 나타나거나, 흐르는 강을 사이에 두고 양쪽에 앉은 어부와 나무꾼으로 등장한다.

지금 보는 그림은 두 사람이 길을 가면서 대화하는 장면이다. 북송의 문인이자 서예가인 소식(蘇軾)이 쓴 〈어초한화록(漁樵閑話錄)〉에도 어부와 나무꾼의 대화가 나온다. 어느 글을 근거로 그린 것이든 두 인물은 자연을 벗하여 유유자적한 은일의 삶을 보낸다는 공통점이 있다. 복잡한 세속을 떠나 자연에 묻혀 살면서 천지만물의 조화를 따르는 어부와 나무꾼의 대화를 빌려 세상의 이치를 드러내는 그림이다. 그림에 등장하는 인물의 얼굴은 마치 초상화처럼 상세하게 그렸다.

이 그림을 그린 이명욱(李明郁, 1640~?)은 조선 중기에 활약한 화원이다. 숙종은 그를 매우 아껴 "조선의 화가 가운데 이명욱만이 맹영광(孟永光)을 감당할 만하구나. 재주가 묘하니 그림이 무궁할 뿐이다."라고 칭찬하였다. 맹영광은 소현세자(昭顯世子)를 따라 조선에 와서 4년간 머물렀던 청나라 화가로, 이명욱이 그에 뒤지지 않았음을 알 수 있다.

丞相大名宇宙永垂 樂道南陽平生自
知先主三顧草廬日償實感陰遇乃許
駈馳瀟落風雲情如渴飢陷矢管樂伯
仲呂伊風夜匡君期綠緋興凍然伏義
至六出祁八陣國戚妙寺奇神華莫
測執散擬之五丈狀風漢畢終移態應
千載到士頹悲得君如彼事業大違區
回寸遠盖不遇時易得也則狀太公同陣
先矢先生萬世之師栽用相感繪畫想
思綸中鶴氅彷彿風儀恨不同時天職
共治惟將散基卿寫資韓

乙亥仲夏上游題

그림의 오른쪽 위에는 숙종이
지은 긴 시가 단정하게 적혀
있는데, "참으로 선생께서는
만세(萬世)의 스승이시다.
나는 느낀 바가 있어 선생의
모습을 그리게 하여 떠올려
본다. 윤건을 쓰고 학창의를
입은 선생의 모습 그대로다.
같은 세상에 태어나 함께
세상을 다스려 보지 못함이
한스럽다."라고 끝맺고 있다.

〈제갈무후도(諸葛武侯圖)〉
작자 미상, 1695년, 비단에 채색,
164.2×99.4cm, 국립중앙박물관

이 작품은 중국에서 위(魏), 촉(蜀), 오(吳), 세 나라가 맞서던 삼국 시대에 촉한(蜀漢)의 승상(丞相, 우리나라의 정승에 해당)으로 활약한 제갈량(諸葛亮, 181~234)을 그렸다.

제갈량은 살아생전 많은 존경을 받았고, 세상을 떠난 직후부터 여기저기 사당이 세워지면서 숭배되기 시작했다. 중국 통일의 대업을 이루지는 못했지만 뛰어난 전략가이며 충성스러운 신하로서 지금까지도 추앙받고 있다. 특히 주자가 촉나라를 역사적인 정통으로 여기면서 제갈량은 본격적으로 숭배되었다. 이처럼 제갈량을 모시는 분위기가 활발해지면서 그를 표현한 다양한 그림이 등장하는데, 출사하기 전에 유유자적하는 은자(隱者)로 표현되기도 하고, 삼고초려(三顧草廬) 장면에 나타나기도 한다. 또한 충신으로서의 모습을 강조한 초상화 형식으로도 그려졌다.

제갈량은 키가 상당히 커서 8척(지금과 달리 1척은 약 23cm, 즉 184cm)에 달하고, 얼굴은 옥처럼 희며 위엄 있는 용모를 지녔다고 한다. 머리에는 위가 둥그런 윤건(綸巾)을 쓰고 몸에는 학창의(鶴氅衣)를 걸쳤으며 손에는 깃털 부채인 우선(羽扇)을 들었기에 신선의 모습을 연상케 하였다. 실제 그림에서도 윤건과 부채가 제갈량임을 알려 주는 중요한 소품이 된다. 학창의는 학과 같은 고결함을 상징하여 선비들이 즐겨 입은 옷인데, 흰 바탕에 목둘레, 앞단, 소매에 검은색을 둘렀다. 부채는 학의 깃털로 만든 경우 '학우선(鶴羽扇)'이라고 하는데, 제갈량은 학우선을 지휘봉처럼 사용하기도 했다.

그림 속의 제갈량은 와룡관과 학창의 차림으로 멋들어진 소나무 아래에서 바위에 앉아 있다. 무언가를 차분하게 생각하는 모습이다. 공들여 그은 윤곽선으로 번잡하지 않게 옷 주름을 그렸다. 반면 밝은 색채를 사용하여 화려하게 묘사한 바위는 제갈량의 높은 지위를 강조하는 듯하다. 그의 옆에는 푸른 옷을 입은 동자가 하얀 깃털 부채를 들고 있다. 제갈량은 출사하기 전에 살던 하남성 남양현의 집 뒤 와룡강(臥龍岡)이라는 언덕 이름을 따서 스스로를 '와룡 선생'이라고 했다. 윤건은 가운데가 높고 여러 개의 세로 골이 진 모양인데 제갈량이 즐겨 썼기에 '와룡관(臥龍冠)'이라고도 부른다.

이 그림이 그려진 1695년에 숙종은 평안도에 있던 제갈량을 모시는 사당인 와룡사(臥龍祠)에 남송의 충신 악비(岳飛)를 함께 모시도록 명했는데, 이때 이 그림을 그리도록 지시했을 수도 있다. 후대에는 남송의 또 다른 충신인 문천상(文天祥)도 추가하여 세 명의 충신을 칭송하는 뜻으로 삼충사(三忠祠)로 이름을 바꾸었다. 당쟁으로 바람 잘 날 없던 숙종 대는 제갈량처럼 지략이 뛰어나면서도 변함없는 충성을 다하는 신하가 필요했을 것이다. 숙종은 아마도 고대부터 모범이 되어 온 제갈량의 모습을 그림으로 그리고 긴 시를 지어 자신의 소망이 이루어지기를 빌었을 것이다.

만세의 스승 제갈량을 추모하다

〈주소정묘(誅少正卯)〉
김진여, 1700년, 비단에 채색,
32×57cm, 국립중앙박물관

화면을 가로지르는 대각선으로
전체 구도를 이등분하여 하나는
처형 장면을, 다른 하나는
그 결과로 인한 태평성대를
한 화면에서 효과적으로 보여 준다.

중국 춘추(春秋) 시대에 활약한 공자(孔子, 기원전 551~기원전 479)는 혼란한 사회를 바로 잡기 위해서는 덕(德)에 기초하여 정치를 하고, 도덕을 따르는 삶을 살아야 한다고 주장했다. 또한 항상 어진 마음으로 예법과 윤리를 지키며 사람으로서 도리를 다하여 군자가 되어야 한다고 당부했다.

공자의 일생을 중요한 사건을 추려 그림으로 기록한 것이 《공자성적도(孔子聖蹟圖)》인데, 그림으로 보는 공자의 일대기라고 할 수 있다. 책에 따라 장면 수가 다른데, 30장면에서 110장면까지 다양하다. 성인의 생애를 기록하여 영원히 남기려는 의도로 제작되었는데, 그림으로 그려지기도 하고 목판으로도 인쇄되었다. 공자의 신비한 탄생 장면과 대여섯 살 적에 소꿉장난을 할 때도 제사를 모시며 놀았다는 어린 시절 장면, 은행나무 아래서 제자들을 가르치거나 노자(老子)를 만난 장면도 들어 있다. 여러 나라를 떠돌면서 도의(道義) 정치를 실현하기 위해 애쓰고, 마침내 세상을 떠나는 공자의 일생이 상세하게 그려졌다.

여기서 보는 장면은 공자가 노(魯)나라에서 재상을 맡은 지 이레 만에 나라를 어지럽히는 소정묘(少正卯)를 과감하게 처형한 일을 그렸다. 이 일을 계기로 사회가 안정되어 3개월이 지나자 양과 돼지를 파는 사람이 값을 속이지 않게 되고, 길거리에 물건이 떨어져 있어도 함부로 주워 가는 사람이 없었다고 한다. 그런데 도덕을 무엇보다 강조한 공자가 나라를 다스리기 위해 사람을 죽인 것이 과연 올바른 일이었는지 논란이 많다. 그래서 이 일화는 후대에 지어낸 것이라는 주장도 있다.

여하튼 그림에서는 병풍을 배경으로 앉아 있는 공자가 공무를 집행하고 있다. 공자 앞에는 소정묘가 손을 뒤로 묶인 채 무릎을 꿇고 있고, 한 사람은 소정묘의 머리를 붙들고, 다른 한 사람은 긴 칼을 들고 있는 것으로 보아 막 처형하려는 순간이다. 병풍 뒤에 놓인 책상에 책이 있고, 공자의 제자들도 책을 들고 있어 합리적인 정치를 하고 있음을 강조했다. 그림의 왼쪽에는 저울로 염소의 가격을 정확하게 흥정하는 장면과 땅에 떨어진 옷가지가 있어 공자 생애를 충실하게 표현했음을 강조하는 내용임을 알 수 있다.

이 작품은 원나라 화가 왕진붕(王振鵬)의 작품을 기초로 조선 후기에 김진여(金振汝, 생몰년 미상)가 그린 것이다. 원래는 화첩이었는데, 현재 열 개의 장면이 기다란 두루마리 족자에 들어 있다. 김진여는 평양에서 활약한 화가로 초상화에 뛰어났다. 조세걸(曺世傑)에게 그림을 배웠으며 숙종의 어진을 제작하는 데 참여한 공으로 벼슬을 받았다.

인물을 묘사하는 가늘고 정교한 필치에서 김진여의 뛰어난 솜씨를 알 수 있다. 특히 여인들의 옷에서 섬세하게 표현한 무늬가 눈길을 끌며, 등장인물의 표정 하나하나까지 세심하게 신경을 썼다. 인물마다 다르게 처리한 화사하고 밝은 색채가 그림을 장식적으로 만들어 준다. 교훈을 강조하는 그림이지만 보는 이의 눈까지 즐겁게 해 주는 작품이다.

〈사현파진백만대병도(謝玄破秦百萬大兵圖)〉
작자 미상, 1715년, 비단에 채색, 170×418.6cm, 국립중앙박물관

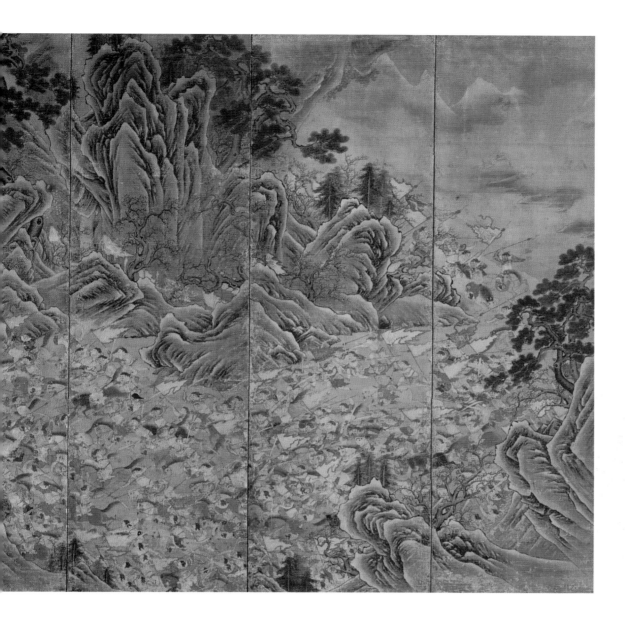

　이 작품은 중국 동진(東晋)의 장수 사현(謝玄, 343~388)이 안휘성 비수(淝水) 부근에서 전진(前秦)의 왕 부견(苻堅, 338~385)이 이끄는 백만 대군을 단지 8만 명의 군사로 격파하는 장면을 병풍으로 그린 것이다. 수많은 병사와 말이 험준한 산야를 내달리는 스펙터클한 구성은 보는 사람을 압도한다.

　동진의 재상은 사안(謝安, 320~385)이었는데 부견의 출정 소식에도 동요하지 않고 태연하게 바둑을 두면서 조카 사현으로 하여금 전투에 임하도록 지휘했다. 부견은 위진 남북조 시대에 북중국을 통일한 용맹한 군주였다. 그는 남중국을 차지하고 있던 동진을 정벌하기 위해 87만 명의 대군을 이끌고 출정하였다. 비수를 사이에 두고 두 나라의 군대는 대치하게 되었고, 이에 동진군은 전쟁을 빨리 끝내기 위해 전진군에게 조금만 물러나 주기를 요청했

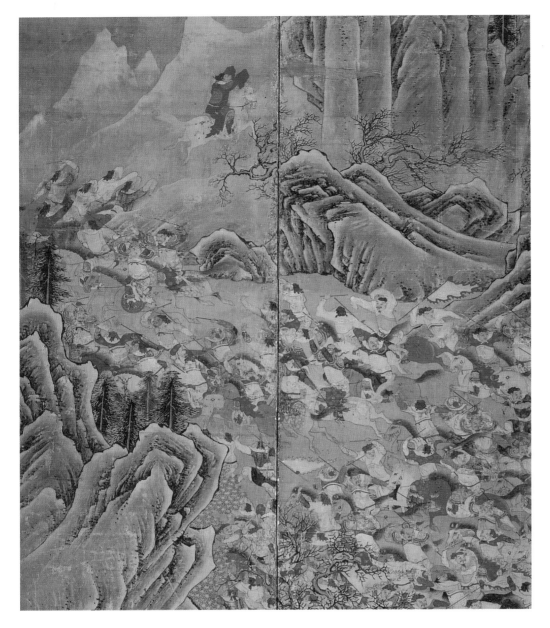

마지막 여덟 번째 폭 위에는 검은 익선관에 붉은 곤룡포를 입고 백마를 타고 달아나는 전진의 왕 부견이 보인다. 호위병도 무기도 없이 맨몸으로 두 손을 앞으로 내밀고 도망치는 그의 모습은 다소 비겁하고 과장되어 보인다. 흥미롭게도 당시 왕의 옷차림을 알 수 없었기 때문에 조선 왕의 복식으로 표현했다. 그것도 군복이 아니라 평상복인 금박이 붙은 붉은 옷으로 그려 놓아 눈에 잘 띄도록 했다.

다. 이를 받아들여 전진군은 비수에서 물러났지만 오히려 동진군의 추격을 당하여 궤멸하고 말았다. 후대의 역사가 사마광(司馬光)은 이 장면을 묘사하기를 "병사들이 서로 밟아 깔아뭉개니 죽은 자가 들을 덮고 강을 가득 채웠다. 도망가는 병사들은 바람 소리와 학의 울음소리를 듣고서 적군이 곧 들이닥칠 것이라는 두려움에 사로잡혔다. 이들은 낮과 밤을 쉬지 않고 초원을 가로질렀고 야외에서 잠을 자야만 했다."

이 작품에는 기묘하게 사방으로 뻗친 산봉우리를 중심으로 그 주변에 약 360여 명의 병사를 빼곡하게 배치했다. 가장 오른쪽인 첫째 폭에는 비수로 보이는 강이 살짝 보인다.

가파른 산을 내려와 급히 달려가는 동진의 군사들이 보이고, 가운데에는 서로 창과 칼을 겨누면서 뒤엉켜 있는 양쪽 병사의 모습이 펼쳐진다. 그리고 왼쪽으로는 등을 보이며 부리나케 도망치는 전진의 군사들이 있다. 도망가는 군사들은 입을 벌린 겁먹은 얼굴이고, 추격하는 군사들은 인상을 쓰고 입을 굳게 다문 다부진 모습이다.

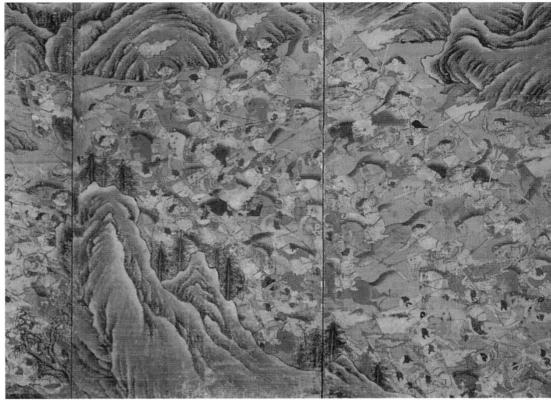

눈이 쌓이고 험준한 산세와 앙상한 가지만 남은 나무들에서 계절감이 잘 표현되었다. 굽이치는 산길을 도망쳐 빠져나가려는 전진의 군대와 이를 쫓는 동진의 병사들이 복잡하게 뒤엉킨 전투 장면을 커다란 화면에 가득 담았다. 말을 탄 채 기다란 창을 내지르며 쫓고 쫓기는 병사들은 오른쪽에서 왼쪽으로 마치 거대한 물살이 흘러가듯 이동하고 있다. 조선 시대 그림으로는 드물게 대규모 전투 장면을 박진감 넘치게 표현했다. 마지막 폭 위에는 숙종이 지은 시가 적혀 있다.

"진나라 때 사안은 이름이 높았는데 앉아서 전진 부견의 백만 대군을 물리쳤다. 부견의 군대가 무너지고 깃발이 꺾였는데 바람 소리와 학이 우는 소리에도 도망치는 병사들이 놀랐다."

이 그림은 신하들의 반대를 무릅쓰고 무리하게 전쟁을 벌여 나라를 멸망시킨 어리석은 군주 부견을 비판하고, 이를 교훈으로 삼으려는 것이다. 당시 숙종은 선왕 효종이 내세운 북벌을 명분상 포기할 수도 없고, 그대로 추진할 수도 없는 진퇴양난에 빠졌다. 숙종은 그 시점에서 전쟁을 대비하는 것도 중요하지만 전쟁을 피하는 것 또한 중요하다고 생각했을 것이다. 따라서 이 작품은 무의미한 전쟁의 결말과 패망한 군주의 운명을 눈으로 확인시키는 역할을 했을 것이다.

그린 이가 누구인지는 알 수 없지만 병사와 말, 산수를 매우 정교하고 능숙하게 그렸다. 선명한 색채와 금 물감을 사용한 점으로 미루어 도화서 화원들이 제작한 궁중 회화였을 가능성이 높다.

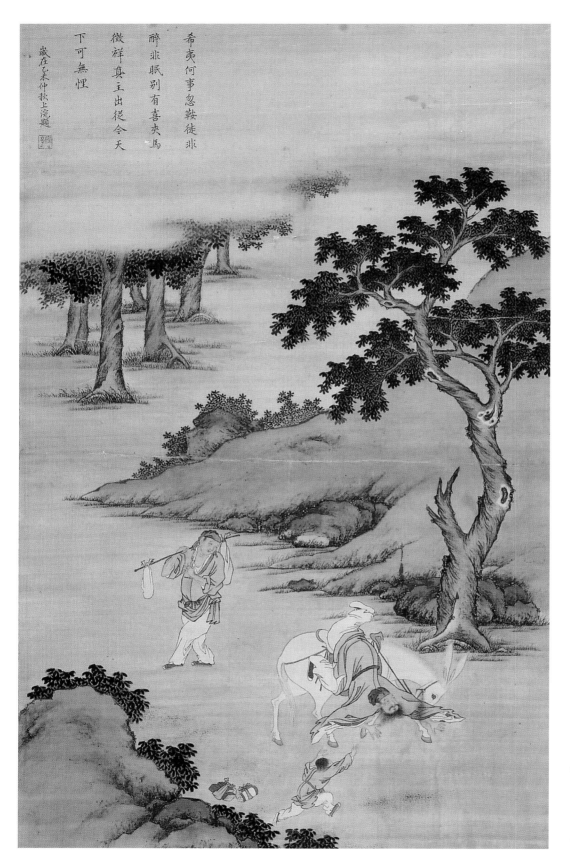

希夷何事忽鞍徒非
醉非眠別有喜夾馬
徵祥真主出從今天
下可無悒
歲在乙未仲秋上浣題

가늘고 뚜렷한 선을
사용하여 인물의 표정,
자세, 옷차림을 정확하게
묘사하여 그림에
생동감이 넘친다.

〈진단타려도(陳搏墮驢圖)〉
전(傳) 윤두서, 1715년,
비단에 채색, 110.9×69.1cm,
국립중앙박물관

복건을 쓴 선비가 흰 나귀에서 미끄러져 고꾸라지는 순간, 기겁을 한 동자는 책 보따리를 집어던지고 주인을 붙들려고 달려간다. 길 가던 나그네 역시 놀라서 뒤를 돌아본다. 그런데 나귀에서 떨어지는 선비의 얼굴을 보니 이상하게도 웃고 있다. 땅바닥에 떨어지면 크게 다칠 텐데 왜 저렇게 좋아할까? 너무 좋아하다가 미끄러진 건 아닐까?

이 작품의 배경에는 유명한 이야기가 있다. 당(唐)나라가 망하고 오대십국(五代十國)의 혼란기에 진단(陳摶)이라는 사람이 살았다. 그는 어지러운 세상을 등지고 산속에 들어가 수련을 한 뒤 신선이 되었다. 득도한 뒤에는 세상에서 자신을 찾는 것을 피하기 위해 한 번 잠들면 수백 일 동안 깨지 않았다. 긴 잠에 빠진 진단의 모습을 그린 작품이 여럿 남아 있다.

나귀에서 떨어지는 이 장면과 관련된 이야기도 있다. 어느 날 진단은 길을 가던 중 조광윤(趙匡胤)이 송(宋)나라를 세웠다는 소식을 행인에게 듣는다. 조광윤이야말로 천하를 다스릴 훌륭한 인물임을 알고 있던 진단은 기쁜 나머지 너무 크게 웃다가 나귀 등에서 미끄러져 버렸다. 떨어지는 급박한 순간에도 "이제 천하는 안정될 것이야."라고 외쳤다.

이 작품은 언덕에 희미하게 찍혀 있는 도장으로 미루어, 윤두서(尹斗緖, 1668~1715)가 그린 것으로 여겨 왔다. 진단의 얼굴이 윤두서가 그린 자화상의 모습과 비슷해 보이기도 한다. 치켜 올라간 눈매에 양옆으로 멋있게 뻗은 구레나룻이 젊은 날의 윤두서의 생김새와 통한다. 평생토록 벼슬을 하지는 않았지만 박식했던 윤두서이기에 교훈적인 옛 고사를 실감나게 그려 낼 수 있었을 것이다. 윤두서는 선비가 나무 아래서 깊은 잠에 빠져 있는 모습을 그리기도 했는데, 이 역시 진단을 표현한 것으로 보인다.

윤두서는 인물과 말을 정교하게 잘 그렸는데, 여기서도 그의 솜씨가 유감없이 발휘되었다. 배경을 이루는 산수도 그림의 주제에 적합하게 단정한 필치와 선명한 색채를 이용하여 차분하면서도 장식적으로 그렸다. 이야기의 주된 내용이 아래쪽 가운데서 전개되고, 뒤편 숲에는 상서로운 안개가 서려 있다. 안개 위로는 "진단 선생이 왜 갑자기 안장에서 떨어졌는가. 술에 취한 것도 아니고 졸음에 빠져서도 아니라 다른 즐거움이 있었기 때문이다. 상서로운 조짐이 드러나 참된 군주가 세상에 나왔으니, 이제는 세상에서 근심이 사라질 것이다."라는 시가 적혀 있다. 이 시는 숙종이 그림을 보고 직접 지은 것으로, 그림이 궁중에 있었음을 알 수 있다. 훌륭한 임금의 등장은 만백성의 기쁨이라는 사실을 강조하고 있다.

진단의 일화는 조선 초기부터 널리 알려져 있었다. 《용비어천가》에도 태종(太宗) 이방원(李芳遠)의 등극을 백룡이 예언했다고 밝히면서 진단이 송나라 태조 조광윤의 등극을 기뻐한 것과 비교했다. 태종은 형제를 해치고 왕위에 오른 인물이다. 따라서 당쟁의 풍파를 겪고서 벼슬에 뜻을 두지 않았던 윤두서가 무슨 까닭으로 이 그림을 그렸고, 임금까지 보게 되었는지는 앞으로 풀어야 할 숙제다. 또한 화원 화가가 그렸을 가능성도 열어 놓아야 한다.

이제 천하는 안정될 것이야

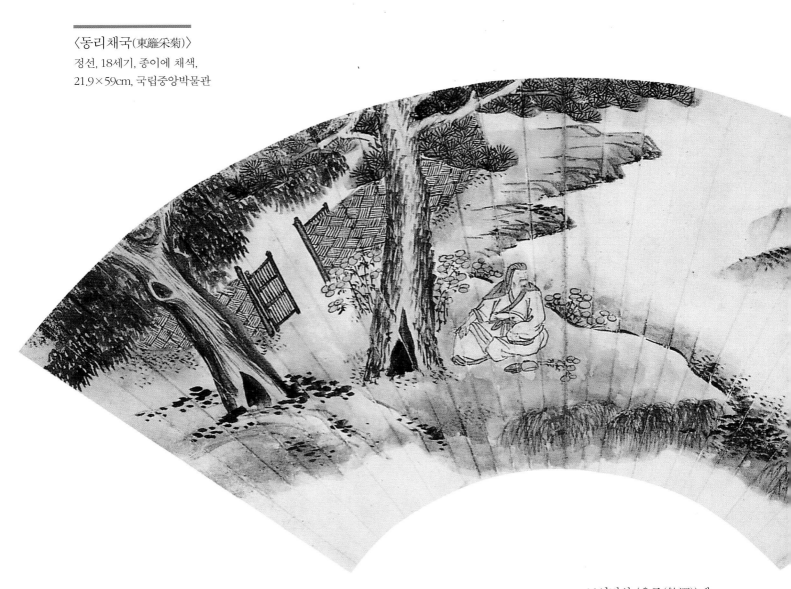

〈동리채국(東籬采菊)〉
정선, 18세기, 종이에 채색,
21.9×59cm, 국립중앙박물관

도연명의〈음주(飮酒)〉에
이 그림과 관련이 있는
"동쪽 담 밑에서 국화를
꺾어 들고 그윽하게
남산을 바라본다."라는
유명한 구절이 실려 있다.

복잡한 일상을 벗어나 여유로운 생활을 꿈꾸던 옛사람들이 가장 부러워하고 존경한 인물은 도연명으로 잘 알려진 도잠(陶潛, 365~427)이다. 도연명은 중국 동진 시기의 문인으로 벼슬을 하다가 그만두고 고향으로 돌아왔다. 이후에도 몇 차례 관직에 나갔지만 그만두고 집으로 돌아오기를 반복하며 자연과 더불어 살아갔다. 그가 지은 〈귀거래사(歸去來辭)〉에는 이런 심정이 잘 나타난다. 귀향을 결심하고, 배를 타고 집에 도착해 보니 오솔길에 잡초는 우거졌지만 소나무와 국화는 그대로 남아 있었다. 어린 아들의 손을 잡고 방으로 들어가니 술이 가득한 항아리가 도연명을 반겨 주었다.

〈귀거래사〉의 내용을 바탕으로 한 그림이 많이 그려졌는데, 겸재 정선(鄭敾, 1676~1759)도 병풍 그림으로 여러 차례 그렸다. 정선은 조선의 산천을 관찰하고 사실적으로 그려 낸 진경산수(眞景山水)로 유명하지만 고사인물화도 종종 그렸다. 병풍에는 도연명이 배를 타고 고향으로 가는 장면, 집에서 술을 마시는 장면, 뜰을 거니는 장면, 친척들과 대화를 나누는 장면, 농부가 도연명을 찾아와서 봄소식을 알려 주는 장면, 강에서 뱃놀이하는 장면 등이 포함되었다.

소나무 아래 기다란 복건을 쓴 도연명이 앉아 있다. 노란 국화가 주변에 피어 있고, 술잔이 놓여 있다. 사립문이 열려 있고, 기분 좋게 술에 취한 도연명은 먼 산을 바라본다. 정선은 부채의 작고 둥그린 화면을 효과적으로 이용하여 시의 내용을 잘 표현했다. 도연명이 화면의 가운데 자리 잡고 왼쪽에는 커다란 나무 두 그루에 가려진 소박한 집이 있고, 오른쪽에는 자잘한 점으로 부드럽게 표현한 먼 산이 구름 속에 떠오른다. 뭉실뭉실 피어나는 안개와 구름은 도연명이 앉아 있는 언덕 아래서부터 멀리 산자락까지 흘러간다. 늦가을에도 꿋꿋하게 피어 있는 국화처럼 청정한 선비의 마음이 느껴진다. 이렇게 도연명과 국화는 뗄 수 없는 관계가 되어 그림에서 국화를 들고 있는 인물이 등장하면 대개는 도연명을 나타낸다. 또 다른 정선의 부채 그림에서는 도연명이 폭포를 바라보며 소나무를 어루만지고 있다. 이 장면은 〈귀거래사〉의 "구름은 산골짜기에서 무심히 피어오르고, 날기에 지친 새는 둥지로 돌아올 줄 아네. 해는 서산에 지려 하고, 홀로 서 있는 소나무를 어루만지며 서성인다네."라는 구절을 그린 것이다.

혼란한 시대일수록 세속을 떠나 자연에 은거하고 싶은 소망이 커진다. 벼슬을 그만두고 자연과 벗하며 한가롭게 살고 싶은 소망은 누구나 가지고 있지만 막상 실천에 옮기기는 힘들다. 그래서 도연명의 결단과 그의 행복을 더욱 부러워할 수밖에 없다.

임포가 고요한
호숫가에서 배를 타고
시간 가는 줄 모르고
여유를 즐기는데,
처소에서 날아온 학이
집으로 오라고
알려 준다.

〈서호방학(西湖放鶴)〉
윤덕희, 18세기, 비단에 먹,
28.5×19.2cm,
국립중앙박물관

배를 탄 선비가 절벽 아래서 하늘을 쳐다본다. 하늘 저 멀리 학 한 마리가 날아가다가 뒤를 쳐다본다. 넘실대는 파도 너머로 높은 산봉우리가 안개 속에 희미하게 떠올라 있다.

이 작품은 임포(林逋, 967~1028)의 이야기를 그린 것이다. 오대십국 가운데 오월(吳越)의 백성이던 임포는 북송에 의해 오월이 망하자 항주(杭州)에 있는 서호(西湖) 옆 고산(孤山)에서 은거하였다. 그는 장가도 들지 않고 매화나무를 심고 학 한 쌍을 키우면서 유유자적한 생활을 즐겼다. 이렇게 매화를 사랑하고 학을 아끼던 임포를 은일자로 존경하여 '매처학자(梅妻鶴子, 매화를 부인 삼고 학을 자식으로 삼음)'라고 불렀다. 임포의 이야기는 후대에 그림으로 많이 그려졌는데, 매화나 학과 함께 등장시켜 그림 속의 인물이 임포임을 알게 해 준다.

고려 때의 학자 이색(李穡, 1328~96)은 "매화 피고 떨어질 때 고개를 돌려 임포를 떠올린다."라고 하였다. 화가들은 봄소식을 부지런히 알려 주는 매화를 맞이하기 위해 임포가 추위를 무릅쓰고 밖으로 나가 꽃을 감상하는 모습을 자주 그렸다.

한편 학을 기르던 임포가 집을 비웠을 때 손님이 찾아오면 시동이 학을 풀어 임포를 찾았다고 한다. 이황도 "배 한 척 띄워 놓고 서호에서 놀고 있으니 날아가는 학이 돌아오라고 하네."라고 읊었다. 이 그림에서도 목을 돌려 날아가던 방향을 바꾸어 임포를 향하는 학의 모습이 실감난다. 다른 그림에서도 학은 비슷한 자세로 자주 등장한다.

선비들은 집 안에서 학을 종종 길렀다. 학은 원래 야생이라 길들이기 어렵다. 옛사람들은 학을 잡아다가 깃촉을 잘라 날아가지 못하게 한 뒤 뜰에서 키웠다. 깨끗하고 고상한 학을 기르려면 물과 대나무를 가까이 두어야 하고, 먹이를 줄 때도 반드시 물고기와 벼가 있어야 한다. 이렇게 잘 기른 학이라야 깃털에 윤기가 흐르고 정수리가 붉은색으로 빛난다. 학을 어느 정도 길들이고 나면 춤까지 가르쳤다고 한다. 불을 때서 방을 뜨겁게 한 뒤 둥근 나무토막과 함께 학을 놓아두면 뜨거움을 참지 못한 학이 나무토막에 올라섰다가 넘어지기를 반복한다. 이때 피리나 거문고를 불어 박자를 맞춰 주기를 반복하면 나중에는 음악에 맞추어 춤을 추게 된다. 다소 잔인한 방법이지만 그 정도로 학과 함께 지내고 싶어 한 선비들의 마음을 엿볼 수 있다.

이 그림을 그린 윤덕희(尹德熙, 1685~1766)는 문인 화가 윤두서의 장남으로, 아버지의 영향을 받아 그림을 잘 그렸다. 이 작품은 크기가 작지만 복잡하게 그린 절벽을 배경으로 인물과 학을 섬세하게 표현하여 주제를 분명하게 드러내고 있다. 검은 먹으로만 깔끔하게 그리고 여백을 시원하게 구사하여 신비한 분위기를 자아낸다. 윤덕희는 매화와 등장하는 임포도 그렸으며, 또 다른 부채 그림에는 "산은 고요한데 달이 비추어 낮과 같다. 소나무 우거져 시원한 골짜기에 주인은 어디 가고 오직 학만 날아오네."라고 시를 적어 고산을 배경으로 학이 날아오는 장면을 그렸음을 알 수 있다.

글씨에도 뛰어났던
강세황은 그림 한편에
다음과 같은 시를
적어 놓았다.
"구름이 스쳐 지나가는
나무 끝에는 담백한 기운이
머무르고, 더운 기운이
가득한 산허리에는 파란
기운이 솟는다."

〈강상조어(江上釣魚)〉
강세황, 18세기, 종이에 먹,
58×34cm, 삼성미술관 리움

녹음(綠陰)이 짙은 여름날, 강에 거룻배를 띄우고 낚시를 하는 장면이다. 자그마하게 보이는 사람은 고물(배 뒷부분)에 노를 걸어 놓고, 이물(배의 앞부분)에 앉아 기다란 낚싯대를 물에 드리운 채 물끄러미 수면을 바라보고 있다. 이렇게 그림 속의 낚시하는 장면은 단순히 물고기를 잡아서 먹고사는 어부의 생활을 그린 것이 아니다. 홀로 낚시를 하는 것은 대개는 유유자적한 은자나 때를 기다리는 선비를 상징한다. 그렇기에 물고기를 얼마나 잡는지는 관심이 없다. 아마 집으로 돌아갈 때도 빈손에 낚싯대만 들고 갈 것이다.

낚시와 관련된 옛이야기로는 우선 중국의 강태공(姜太公)이 있다. 본명이 강상(姜尙)인 그는 매일같이 강에 나가 낚시를 했는데 미끼를 달지 않은 채 낚시질을 하여 사람들의 비웃음을 샀다. 주(周)나라의 문왕(文王)이 인재를 찾던 중에 강태공을 보고서 그의 뛰어난 재질을 알아보고 높은 벼슬을 내렸다. 강태공은 문왕의 아들 무왕(武王)을 도와 천하를 통일하였다. 따라서 강태공이 홀로 조용히 낚시하는 장면은 높은 뜻을 펼칠 때를 묵묵히 기다리는 사람을 은유하였다.

낚시와 관련된 두 번째 이야기는 전한(前漢) 말엽 사람인 엄광(嚴光)에 관한 것이다. 엄자릉으로 알려진 엄광은 어려서부터 알던 친구가 후한(後漢)의 황제인 광무제(光武帝)로 즉위하자 몸을 숨기고 양가죽으로 만든 옷을 걸친 채 낚시를 하였다. 하지만 옛 친구를 그리워하던 광무제가 부춘강(富春江)에서 낚시를 하던 엄광을 찾아 벼슬을 주려고 하자 그는 이를 계속 사양하고 낚시질을 하면서 일생을 마쳤다.

이 두 이야기에 등장하는 낚시하는 인물은 세상에 바른 도리가 펼쳐지지 않을 때는 숨어 살면서 자신의 절개를 지키는 은자를 상징한다. 선비는 세상에 나아가 나라와 백성을 위해 자신이 배운 바를 실행에 옮겨야 하지만 그것이 실현될 가능성이 없을 때는 미련을 두지 않고 사리사욕을 버린 채 자신의 마음을 닦는 것에 몰두함이 바람직하다는 것이다. 업무에 바쁜 관리들도 이런 그림을 보면서 마음을 가다듬어 올바른 정치를 펼친 뒤 은퇴하여 평온한 삶으로 돌아가겠다고 다짐했을 것이다.

이 그림을 그린 강세황(姜世晃, 1713~91)은 조선 후기의 대표적인 문인 화가로, 60세가 넘어서야 관직에 나아갔다. 오랜 세월 동안 벼슬 없이 지내던 자신의 심정을 낚시로 시간을 보내던 강태공이나 엄광과 비교했는지도 모른다. 색을 사용하지 않고 먹으로만 차분하게 여름 강가의 잔잔한 풍경을 잘 표현했다. 멀리 안개가 흰 띠처럼 산을 가로지르고, 아래로는 마을의 지붕들이, 위로는 산속의 절집이 보인다. 넓은 여백을 구사하여 한가로운 여름날의 시원한 풍경을 잘 보여 준다.

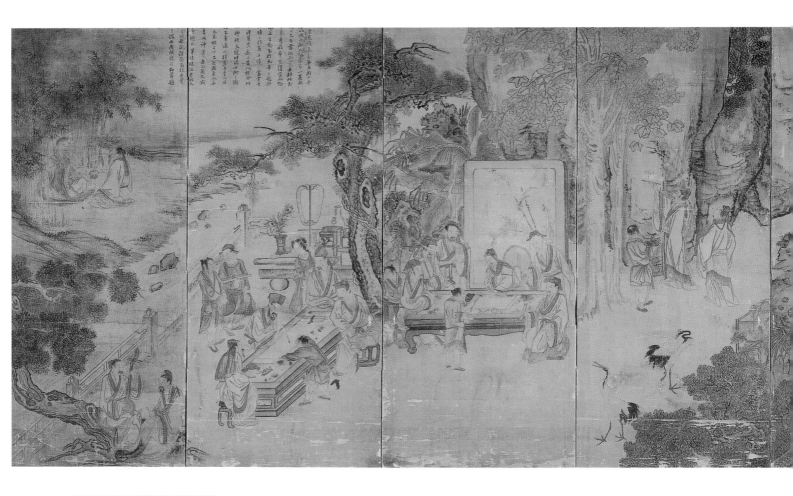

〈서원아집도(西園雅集圖)〉
김홍도, 1778년, 비단에 채색,
122.7×287.4cm, 국립중앙박물관

중국 송나라 때인 1087년 봄날에 수도 개봉(開封)에 있던 '서원(西園)'이라는 정원에 사람들이 모여들었다. 음악이 연주되는 가운데 시·서·화를 즐기는 고상한 모임이었다. 모임에 참석한 이들은 유명한 시인, 화가, 승려였고 정원의 주인인 왕선(王詵)은 영종(英宗) 황제의 사위였다. 정원의 이름을 따서 '서원아집(西園雅集, 서원에서의 아취 있는 모임)'이라고 하였다.

기록에 따르면 글을 짓는 사람은 소식이고, 그림을 그리는 이는 이공린(李公麟)이다. 절벽에 글씨를 쓰는 사람은 미불(米芾)이고, 비파를 연주하는 사람은 진경원(陳景元)이다. 설법을 하고 있는 승려는 원통(圓通)이다.

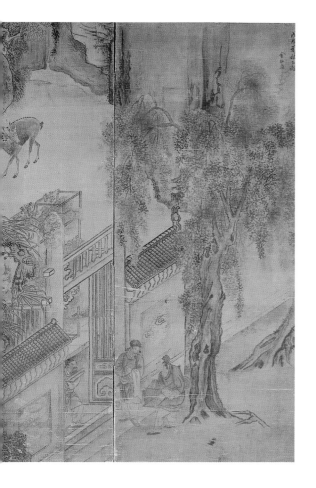

16명의 저명한 인물들이 등장하는데, 이 그림은 실제 있었던 모임을 그린 것이 아니다. 등장인물들이 그 당시 모두 개봉에 있었던 것이 아니기 때문이다. 원통은 이 모임이 있기 5년 전에 이미 사망했다. 즉 후대의 사람들이 상상하여 꾸민 모임일 가능성이 크다. 예술을 사랑하고 풍류를 즐긴 사람들의 이상적인 모임을 열망하며 상상으로 만들어 낸 모임일 것이다.

서원아집은 족자나 부채 그림으로 많이 그려졌으며, 조선 후기에는 커다란 병풍 형태로도 종종 나타난다. 김홍도(金弘道, 1745~1806 이후)가 그린 이 작품은 6폭의 병풍에 전체 그림이 이어진다. 이야기는 옛 방식대로 오른쪽에서 왼쪽으로 펼쳐진다. 맨 오른쪽의 홍살문을 통해 정원 안으로 들어가면 기괴하게 생긴 바위가 반겨 주며 인기척에 놀란 사슴이 고개를 돌려 쳐다본다. 다른 쪽에서는 학 두 마리가 춤을 추고 있다. 절벽 앞에는 미불이 붓을 들고 막 글씨를 쓰는 중이다. 그 옆 오동나무 아래에는 화조화 병풍이 있고, 이를 배경으로 이공린이 그림을 그리고 있다. 파초와 소나무 옆으로는 역시 기다란 탁자에서 머리에 독특한 동파관(東坡冠)을 쓴 소식이 글씨를 쓰고 있다. 붉은색 옷을 입은 이가 정원 주인인 왕선이고, 그 뒤로는 거문고와 골동품이 보인다. 골동서화(骨董書畵)를 즐기는 모임의 성격을 알려 준다. 아래쪽에는 나무둥치에 걸쳐 앉아 월금(月琴)을 연주하는 진경원이 보인다.

김홍도는 서원아집의 장면을 효과적으로 표현하기 위해서 비스듬한 구도를 적극적으로 이용했다. 맨 오른쪽에 서원으로 들어서는 입구와 담장을 사선으로 배치했고, 그 안을 들어서면 만나게 되는 절벽을 다시 경사지게 그렸다. 대각선으로 놓인 소동파의 탁자와 난간을 지나면 개울 역시 비껴 흐른다.

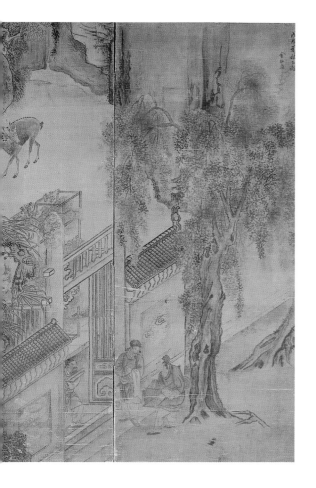

예술을 사랑하고 풍류를 즐기다

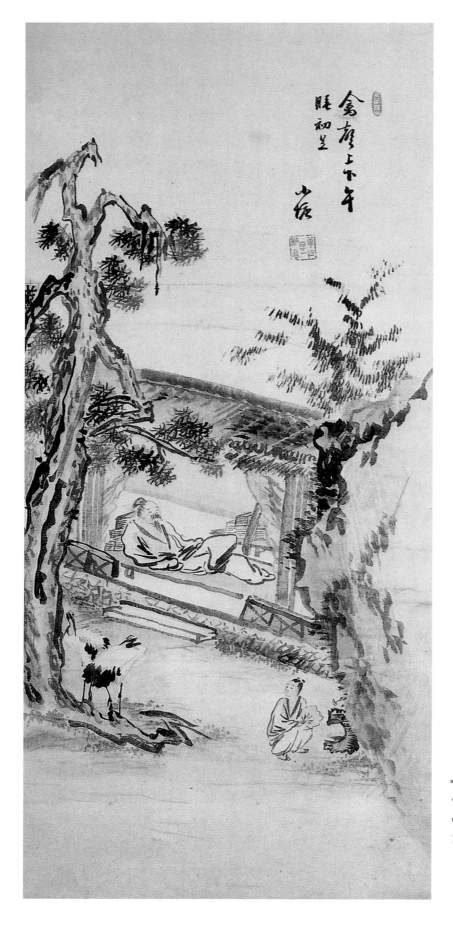

자신의 호 소당(小塘)을 적은 뒤 아래에 "붓끝 아래 한 점 티끌도 없다 (筆下無一點塵)."라는 구절을 도장으로 찍어 놓았다. 그만큼 자신의 솜씨에 스스로 만족했던 모양이다.

〈오수도(午睡圖)〉
이재관, 19세기 초, 종이에 엷은 채색, 122×56cm, 삼성미술관 리움

독서하는 장면은 옛 그림에서 자주 등장한다. 모름지기 도학자(道學者)에게 공부란 의관을 제대로 갖추고 꼿꼿한 자세로 수양하듯이 몰두해야 하는 것이었다. 그러나 더운 여름날 책을 읽을 때는 사정이 달랐다. 벼슬살이에 얽매이지 않으면서 한가롭게 사는 선비들에게 더운 여름날은 오히려 편했다. 삼복더위가 기승을 부릴 때면 관모와 웃옷, 바지와 버선을 벗어 던지고는, 등나무 평상이나 대나무 의자에 몸을 기대고 부채질을 한다. 시원한 북쪽 창 아래서 뒹굴다가 간혹 맑은 바람이 불어오면 옆에 던져 둔 책을 다시 집어 든다. 그러나 더위에 기운이 빠져 이내 눈꺼풀이 감기고 낮잠에 빠져든다.

책을 읽다가 깜박 잠이 든 선비의 모습을 조선 시대 후기에 활약한 화가 이재관(李在寬 1783~1849 이후)은 〈오수도(午睡圖)〉에서 잘 담아냈다. 그림 한쪽에는 "새소리 위아래서 들려오고, 낮잠이 바로 쏟아진다(禽聲上下午睡初足)."라는 시구가 적혀 있다. 이 구절은 중국 송나라 나대경(羅大經)이 지은 《학림옥로(鶴林玉露)》에 수록된 〈산정일장(山靜日長)〉에 나온다. 이 글에서 나대경은 그의 산속 은거지에서 긴 여름날을 어떻게 보냈는지 자세하게 묘사했는데, 여름날의 일상인 경치 구경, 차 마시기, 독서, 시 짓기, 담소 등을 열거해 놓았다. 이 내용을 조선 시대에 여러 화가가 그렸는데, 정선을 비롯하여 심사정, 이인문(李寅文), 김홍도, 이재관 등의 작품이 남아 전한다.

속세를 떠나 자연을 벗 삼아 살아가는 선비의 모습이다. 화가는 책을 읽다가 지저귀는 새소리에 깜박 잠이 든 선비의 모습을 잘 묘사했다. 탁자에는 책이 잔뜩 쌓여 있고 등 뒤로는 책 더미가 보인다. 선비는 책에 기대어 왼발을 꼰 채 잠이 들었는데, 그늘 아래서도 더운지 가슴을 살짝 열어 젖혔다. 왼쪽으로 높이 솟은 오래된 소나무 아래에는 한 쌍의 학이 여유롭게 서 있다. 오른쪽 바위 절벽 밑에서는 총각머리를 한 동자가 쪼그리고 앉아 불을 지피면서 찻물을 끓이고 있다.

그림 속의 소나무를 보면 더위를 참지 못하고 축축 늘어진 것처럼 재미있게 그렸는데, 물기 많은 먹을 사용하여 수월하게 그려 냈다. 이재관은 화면의 위아래를 여백으로 처리하여 시원스럽게 표현했다.

다음 장면에 어떤 일이 벌어질지 쉽게 상상이 간다. 차를 다 끓인 동자가 선비를 깨우면 길게 기지개를 펴고 향기로운 차 한 잔에 다시 정신을 추스를 것이다. 이렇게 더운 여름의 하루가 서늘하게 지나간다.

그림 한쪽에는 "새소리 위아래서 들려오고, 낮잠이 바로쏟아진다 (禽聲上下午睡初足)." 라는 시구가 적혀 있다.

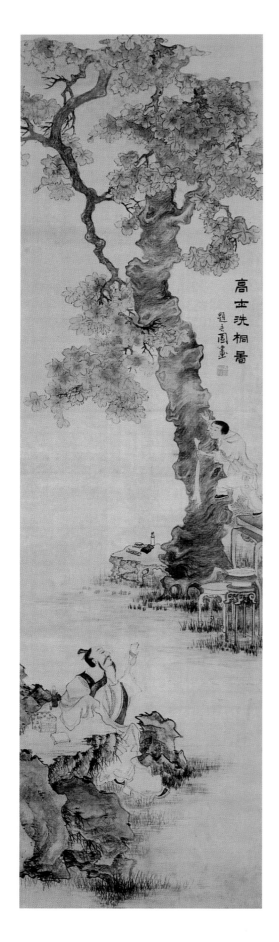

高士洗桐圖
題之園畫

뒤틀리고 꼬인 오동나무
줄기와 잎의 환상적인
모습, 예찬이 앉은 괴석이
감상자의 시선을 붙든다.

〈고사세동도(高士洗桐圖)〉
장승업, 비단에 채색,
141.8×39.8cm, 삼성미술관 리움

오래되어 둥치가 뒤틀린 오동나무가 무성한 푸른 잎을 자랑하며 그림의 절반을 차지하고 있다. 흰 수건을 든 아이가 나무를 기어오른다. 나무 아래에는 그릇이 놓인 탁자와 문방구가 놓인 탁자가 있다. 그림 아래쪽에는 수염이 길게 난 인물이 기다란 도포를 걸치고 손에는 책을 들고 있다. 울퉁불퉁한 바위에 기대어 앉았는데 옆으로는 책 더미가 보인다.

이 그림은 원나라 사대가에 속하는 문인 화가 예찬(倪瓚)의 이야기를 그린 것이다. 예찬은 결벽증이 매우 심해서 항상 자기 주변을 깨끗하게 하고 수시로 손을 씻었다고 한다. 예찬을 그린 초상화들을 보면 예찬은 평상에 앉아 있고 양옆으로 시종이 서 있는데, 한 사람은 손에 먼지떨이를, 또 한 사람은 세면도구를 들고 대기하고 있다. 언제라도 청소를 하고 손을 닦을 수 있도록 준비하고 있는 것이다. 예찬의 결벽증은 이렇게 유별났다.

제목에서 알 수 있듯이 이 그림은 오동나무를 닦는 장면을 그렸다. 이와 관련해서 예찬에 대한 일화 두 가지가 전한다. 예찬은 진귀한 골동서화를 잔뜩 모아서 청비각(淸閟閣)에 잘 보관해 놓았다. 청비각 앞에 심어 놓은 오동나무가 무성하게 자라자 자신의 호를 '구름 같은 숲'이라는 뜻으로 '운림(雲林)'이라 했다. 예찬은 시동을 시켜 아침, 점심, 저녁, 하루 세 차례 오동나무를 깨끗이 닦아서 먼지 한 점 없도록 했다. 또 다른 이야기는 예찬 만년에 '서 모'라는 이가 찾아와서 청비각을 보여 달라고 말하던 도중 침이 튀자 예찬은 서 씨에게 침을 찾으라고 했지만 서 씨는 찾지 못했다. 결국 예찬이 오동나무 밑동에서 침을 찾아냈고, 시동에게 물을 가져와 닦으라고 하자 서 씨는 창피하여 그 자리를 떠나 버렸다.

두 이야기는 후대에 전해지는 것으로 실제로 있었던 일인지는 알 수 없지만 예찬의 결벽증이 얼마나 심했는지, 오동나무를 얼마나 아꼈는지 짐작할 수 있다. 예찬은 주로 산수화를 그렸는데 대부분 적막한 산중에 넓은 강이 흐르고 작은 정자가 놓여 있는 풍경이다. 그의 그림에서 사람은 일체 보이지 않는데, 고결한 그의 품성을 잘 알려 준다.

장승업(張承業, 1843~97)은 이렇게 정갈하면서도 괴팍한 예찬의 흥미로운 이야기를 독특한 필치로 그려 냈다. 심하게 뒤틀린 오동나무와 불규칙한 형태의 바위가 위아래에서 서로 호응하는 가운데 어린 동자와 나이 든 예찬의 모습도 대조를 이룬다. 특히 예찬의 얼굴을 길게 그리고 이목구비를 크게 강조했다. 인물의 옷 주름도 심하게 구불거리고 꺾인다.

장승업은 조선 말엽에 화단을 뒤흔든 천재 화가로 알려져 있다. 어려서는 머슴살이를 하였으나 그림에 천부적인 소질이 있어 산수, 인물, 화조, 동물 등 여러 방면에서 뛰어났다. 인물화에서는 복고적인 화풍을 따르면서도 형상을 기이하게 변형시켰다. 이는 당시 중국 상해를 중심으로 새롭게 등장한 상해화파(上海畵派)의 영향을 받은 것이다.

오동나무를 깨끗이 씻기다

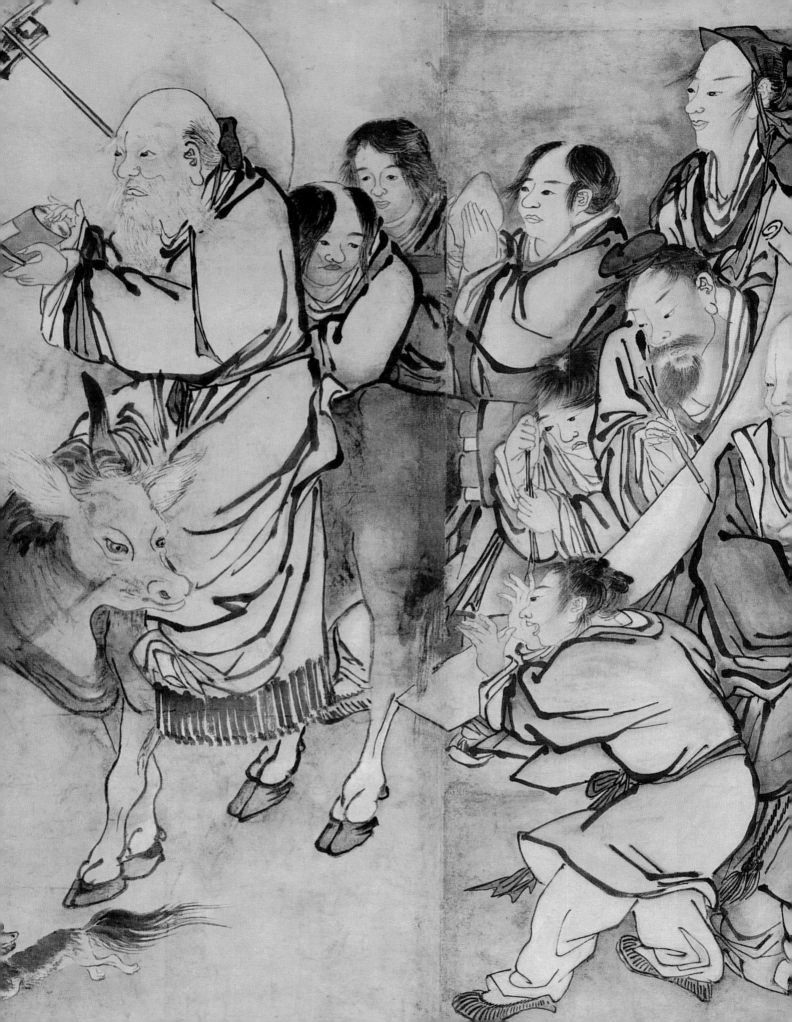

3. 도석인물화

그림으로 부처님을 모시고 신선을 추앙한다

도석인물화는 노자에서 비롯된 도교와 석가모니를 모시는 불교와 관련된 신들이나 종교 인물을 주제로 삼는다. 도교는 중국 고유의 종교이며 불교는 멀리 인도에서 전파되었다. 한국에서는 일찍이 삼국 시대부터 도교와 불교가 번성하면서 도석인물화가 나타나기 시작했다.

불교를 숭상하던 고려 시대에는 다양한 종류의 불화가 많이 그려졌지만 유교를 정치 이념으로 받아들인 조선 초기에 다소 쇠퇴하였다. 조선 시대 후반부터 불교는 다시 부흥했고 불화 또한 번성하였다. 지금도 불교 사찰에서는 건물을 장식하고 종교 행사에 사용하는 화려하고 커다란 불화를 쉽게 볼 수 있다. 불화는 대개 승려 화가들이 그렸는데 주로 사대부와 일반 백성의 시주로 많이 만들어졌다.

한편 도교와 관련된 그림은 신선도가 대부분이다. 힘든 수련에 의해 불로장생의 경지에 도달한 신선들의 모습이 재미있게 표현되었다. 양반 사대부들도 도교를 믿지는 않더라도 오래도록 무병장수하기를 소망하면서 신선도를 좋아했다. 그 결과 김홍도, 심사정, 장승업 같은 유명한 화가들이 신통력으로 도술을 부리는 신선을 소재로 흥미로운 작품을 많이 남겼다.

〈아미타삼존도(阿彌陀三尊圖)〉
작자 미상, 고려 14세기, 비단에 채색,
110.7×51cm, 국보 제218호,
삼성미술관 리움

관음보살은 허리를 굽혀
연꽃 대좌에 태워 올리려는
듯 적극적으로 왕생자를
맞이하고 있다. 왕생자가
연꽃 대좌에 올라타기만
하면 쌩 하고 서방정토로
함께 날아갈 것이다.

불교에는 셀 수 없을 정도로 많은 부처가 있다. 과거의 부처인 연등불, 현세의 부처인 석가모니불, 미래의 부처인 미륵불이 있다. 또 동서남북의 각 방위에도 부처가 있어서 '사방불(四方佛)'이라 하는데 동쪽의 약사여래(藥師如來), 서쪽의 아미타여래(阿彌陀如來), 남쪽의 보승여래(寶勝如來), 북쪽의 부동존여래(不動尊如來)가 있다. 여래(如來)는 부처를 부르는 다른 이름이다. 이 중 아미타여래는 서방정토에 머물면서 중생이 죽은 뒤에 극락에서 다시 태어나도록 이끄는 부처다.

아미타불을 믿는 정토 신앙은 일반인이 힘든 수행을 거치지 않더라도 '나무아미타불(南無阿彌陀佛)'만 정성들여 외면 극락에 갈 수 있다고 가르쳤다. 신라 때부터 원효나 의상 같은 승려들이 널리 알린 정토 신앙은 백성들에게 크게 환영받았고, 아미타불도 숭배되었다. 고려 시대에도 정토 신앙은 널리 유행했고 아미타불과 관계되는 불화가 많이 그려졌다.

이 그림은 아미타여래와 지장보살, 관음보살이 구름 위의 연꽃 대좌를 밟고 왼쪽 아래에 그려진 왕생자(극락에서 다시 태어나는 사람)를 극락으로 맞아들이는 장면이다. 가운데 서 있는 아미타불은 불교를 상징하는 만(卍) 자가 새겨진 가슴까지 왼손을 들어올리고, 부처의 설법을 상징하는 법륜(法輪)이 그려진 오른손을 내밀며 머리에서 빛을 놓아 왕생자를 맞고 있다. 몸에 걸치고 있는 붉은 가사(袈裟)는 가는 선으로 옷 주름을 그리고 화려한 금선으로 둥글게 연꽃과 당초무늬를 정성들여 표현했다.

커다란 체구의 아미타불과는 대조적으로 두 보살은 작게 표현하여 부처와 보살의 차이를 분명하게 보여 준다. 부처는 깨달음을 얻어 해탈의 경지에 도달한 반면, 보살은 아직 진리를 깨닫지 못했으나 앞으로 깨닫게 될 존재인 것이다. 왼편에 서 있는 지장보살은 오른손에 보주(寶珠)를 들고 왼손에 지팡이를 든 채 정면을 보고 있다. 실제로 불교를 신실하게 믿던 사람이 임종의 순간을 맞이하면 이렇게 아미타불이 내려오는 그림을 옆에 걸어 놓고 죽음과 동시에 정토로 떠나기를 기원했다. 현세와 내세를 이어 주는 다리 역할을 하는 그림이었던 것이다. 고려 때에는 이와 비슷한 작품이 많이 그려졌으며 그만큼 극락왕생을 바라는 사람들의 소망이 깊었음을 알려 준다.

바탕에는 아무것도 그리지 않아 부처와 보살을 강조하고 있으며, 오른쪽 아래 네모난 붉은 칸에는 원래 이 그림이 그려진 배경과 시주한 사람, 화가에 대해 적어 넣었지만 지금은 모두 지워졌다. 화려한 색상, 정교한 기술과 더불어 짜임새 있는 구도는 이 그림을 단순히 종교적인 작품을 넘어서는 빼어난 그림으로 만들어 준다.

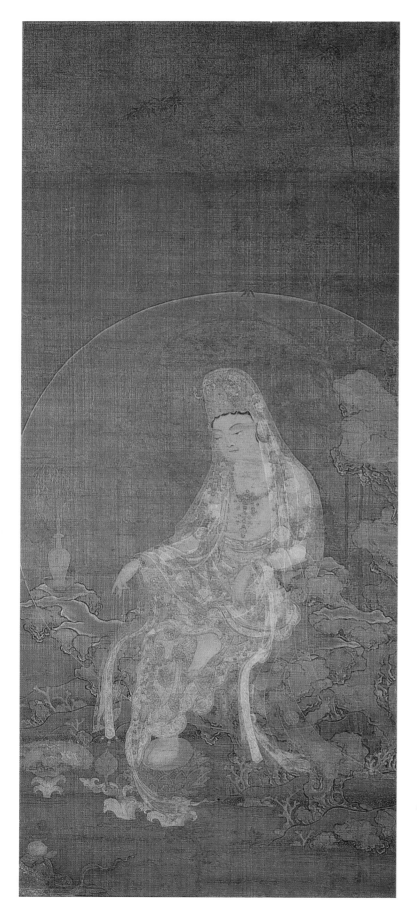

전체적으로 원만한 얼굴과 몸,
자연스러운 자세는 자비로운
관음보살의 특징을 잘 나타내고,
화려하기 그지없는 배경은
경전에 나와 있는 보타락가의
모습과 같다.

〈수월관음보살도(水月觀音菩薩圖)〉
작자 미상, 고려 14세기, 비단에 채색,
119.2×59.8cm, 보물 제926호, 삼성미술관 리움

'관세음보살(觀世音菩薩)'이라고도 하는 관음보살은 이름에서 알 수 있듯이 곤경에 처한 사람이 부르는 곳은 어디든 찾아가서 도와주는 자비의 화신이다. 경전에 따르면 관음보살의 성지는 남인도의 보타락가산(補陀洛迦山)에 있는데, 이곳은 화려한 보석으로 꾸며져 있고 꽃과 과일이 넘쳐나며 맑은 물이 샘솟는다고 한다. 관음 신앙이 유행하면서 중국에서는 영파(寧波)의 섬을, 한국에서는 동해 낙산(洛山)을 관음보살이 머무는 성지로 믿었다.

관음보살은 푸른 대나무를 배경으로 한쪽 발을 다른 발 위에 얹은 반가부좌 자세로 바위에 앉아 있다. 관음보살의 머리에는 화불(化佛)인 작은 아미타불이 있고, 머리부터 발끝까지 속이 훤히 비치는 얇은 천이 몸을 감싸고 있다. 투명한 천은 아주 가는 금색 선을 이용하여 정교하게 격자 모양의 바탕과 꽃무늬 장식을 화려하게 표현했다. 분홍색으로 육각형 무늬를 치밀하게 그렸고, 꽃 장식을 덧붙인 가사는 보는 사람의 눈을 어지럽게 할 정도로 세밀하다. 머리에 쓴 화려한 보관(寶冠)과 목걸이와 팔찌는 호화로움의 극치를 보여 준다.

관음보살은 오른손에 붉은 염주를 들고 있고, 바위 위에는 한 줄기 버드나무 가지가 꽂혀 있는 정병(淨瓶)이 놓여 있다. 정병에 들어 있는 성스러운 물을 버드나무 가지에 적셔 뿌려 주면 악귀가 물러가고 병이 낫는다고 하였다. 정병은 금테를 두른 대접의 받침에 잘 올려놓았다. 밑으로 내려뜨린 관음보살의 왼발은 활짝 핀 연꽃 받침을 밟고 있다. 그 옆으로는 연꽃 봉오리가 올라오고 울긋불긋한 산호가 솟아 있다. 관음보살이 앉아 있는 바위도 기이한 모양을 하고 있으며 청록색과 금색으로 칠하여 신비로운 분위기를 만든다.

이 작품에서 관음보살은 화려한 옷과 장신구, 가냘픈 몸매와 곱상한 얼굴로 여성의 모습이지만 보살은 원래 남성이며 그림에서도 종종 콧수염을 하고 있다. 이렇게 여성화된 관음의 이미지는 후대로 갈수록 더욱 유행한다. 관음보살이 자비를 베풀고 어려움에 빠진 사람들을 보살펴 준다는 점에서 온화하고 자애로운 여성의 모습으로 변한 것이다.

왼쪽 아래에는 어린 소년이 무릎을 꿇고 앉아서 두 손을 모아 합장하고 있다. 이 소년이 바로 《화엄경》에 등장하는 선재동자(善財童子)이다. 불법(佛法)의 진리를 찾는 순진무구한 선재동자는 문수보살(文殊菩薩)의 가르침을 따라 여러 곳을 다닌다. 지혜로운 사람들을 만나 가르침을 얻고, 마지막으로 보현보살(普賢菩薩)을 만나 불법의 이치를 깨닫게 된다. 선재동자가 떠도는 곳 가운데 한 군데가 바로 관음보살이 거처하는 보타락가산이었다. 따라서 이 내용은 선재동자가 관음보살을 만나 가르침을 얻는 장면을 그린 것이다.

고려 불화의 특징인 섬세한 필선은 한 가닥, 한 가닥 실수 없이 철사처럼 팽팽하게 그어졌다. 밝게 빛나는 금색과 함께 분홍색, 초록색이 잘 어우러져 신성한 관음보살의 존재가 더욱 돋보인다. 잘 보이지 않는 구석까지도 자세하게 그린 것은 불화는 눈으로만 감상하는 게 아니라 집이나 절에 모셔 놓고 경배하는 그림이었기에 그 자체로 완벽해야 했기 때문이다.

선재동자를 만나는 관음보살

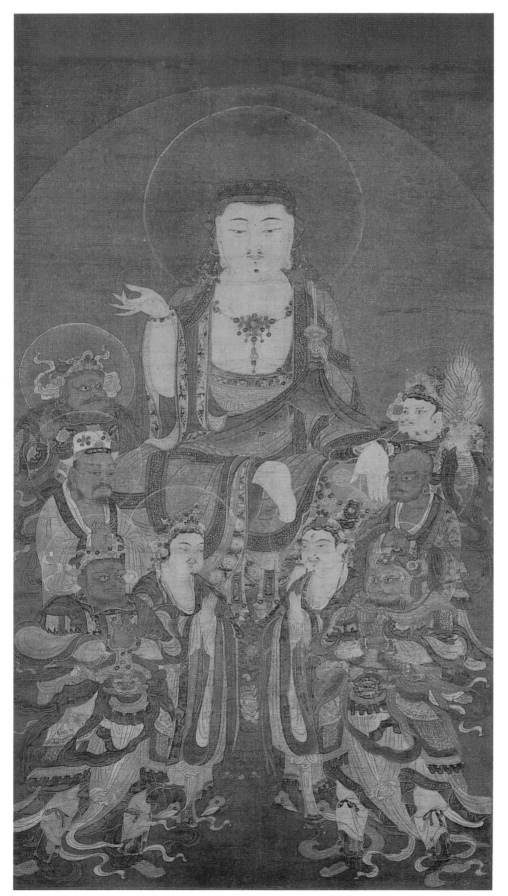

그림에서는 지장보살을
높은 위치에 크게 배치하고
나머지 인물들은 아래쪽에
작게 그렸다. 주인공인
지장보살을 더 중요하게 여겨
강조한 것이다.

〈지장도(地藏圖)〉
작자 미상, 고려 14세기, 비단에 채색,
104×55.3cm, 보물 제784호,
삼성미술관 리움

이 작품의 주인공은 지장보살이다. '지장(地藏)'은 어머니가 아이를 잉태하듯이 대지도 만물을 길러 내는 능력을 가지고 있음을 뜻한다. 지장보살은 석가모니가 열반에 든 이후부터 미래의 부처인 미륵불이 세상에 나타날 때까지, 번뇌하는 모든 중생을 보살펴 주기로 약속한 자비로운 보살이다. 특히 가장 고통스러운 지옥에서 신음하는 중생들을 구원하기 위해 노력하는 존재다.

보살은 대개 화려한 관이나 목걸이 등의 장신구를 차려입고 있지만, 지장보살은 예외적으로 수행하는 승려의 모습으로 소박하게 그려지는 경우가 많다. 부처와 보살은 중생을 구제하기 위해 여러 모습으로 변신하면서 나타나는데, 특히 지장보살은 보살의 본모습을 숨긴 채 겉으로 수행자의 모습을 보여 주기 때문에 승려처럼 표현했다. 지장보살을 믿는 것이 유행하면서 민간 신앙에서 유행한 시왕(十王)과 함께 등장하는 경우도 많다. 죽은 사람의 죄를 지옥에서 심판하는 시왕은 마치 현세의 재판관처럼 그려진다. 앞에 책상을 놓고 서류를 검토하면서 형벌을 결정하면 괴수 모습을 한 집행관들이 벌을 내린다.

몸 전체를 감싸고 있는 커다란 광배를 배경으로 머리에 두건을 쓴 지장보살이 반가부좌 자세로 그림 한가운데 높은 받침대 위에 앉아 있다. 지장보살은 투명한 구슬을 오른손에 들고, 왼손은 무릎에 대고 있다.

지장보살의 아래쪽 주위에는 여러 인물이 서 있다. 지장보살 아래 네 귀퉁이에 무사처럼 갑옷을 입은 사천왕(四天王)이 보이는데 불법을 수호하는 존재다. 앞쪽 가운데 손을 모으고 있는 두 인물은 범천(梵天)과 제석천(帝釋天)인데 고대 인도 브라만교의 신이었다가 부처의 제자가 되었다. 그 뒤로 승려의 모습을 한 도명화상(道明和尚)이 보인다. 그는 당나라의 승려였는데 지옥에 가서 지장보살을 만나고 이승으로 돌아와 자신이 경험한 것을 알렸다. 도명화상과 마주 보는 관리처럼 생긴 이는 무독귀왕(無毒鬼王)이다. 그와 관련한 흥미로운 이야기가 경전에 나온다. 지장보살이 전생에 한번은 브라만의 딸이었는데 자신의 어머니가 지옥으로 떨어지자 구하기 위해 지옥으로 내려갔다. 이때 무독귀왕을 만나 안내를 받고 구했다. 이런 까닭으로 미술 작품에서 무독귀왕은 지장보살과 함께 자주 표현된다.

둥근 얼굴을 한 지장보살은 엄숙한 표정을 짓고 있지만 넓적한 얼굴과 기다란 귀를 강조하여 자비로운 인상을 보여 준다. 반면 사천왕은 눈을 부릅뜬 무서운 얼굴을 하고 있으며, 나머지 인물들의 얼굴도 표정이 다양하게 살아 있다. 여러 인물을 서로 복잡하게 겹치도록 배열했고, 화려한 옷과 장신구를 자세하게 묘사했다. 다양한 색깔이 잘 어우러지도록 구성했고 금 물감을 많이 사용하여 옷의 복잡한 무늬를 섬세하게 그렸다. 특히 사천왕의 소맷자락과 몸에서 흘러내린 기다란 띠가 바람에 나부끼는 모습이 실감나게 그려졌다.

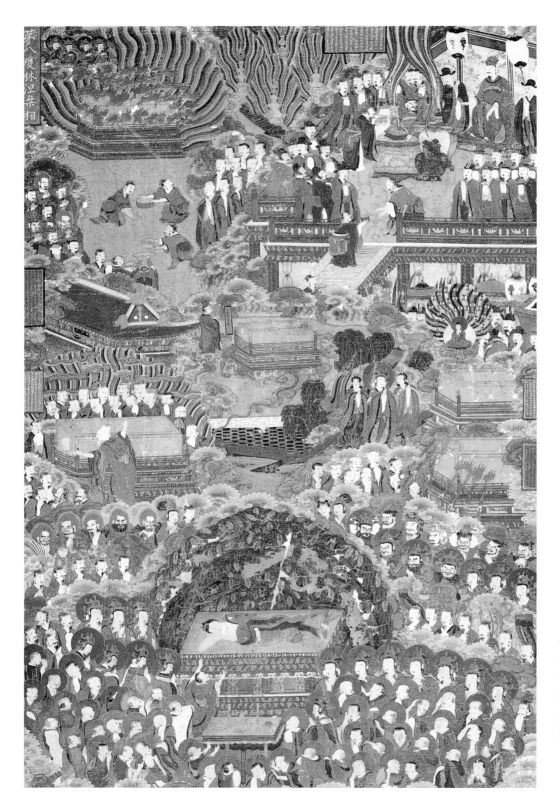

푸른 잎이 무성한 나무
두 그루가 양쪽에서 마치
우산을 펼치듯이
둥그렇게 부처가 누워
있는 침상을 가리고
있다.

〈석가팔상도(釋迦八相圖)〉 중 〈쌍림열반상(雙林涅槃相)〉
작자 미상, 1775년, 비단에 채색,
233.5×151cm, 통도사 성보박물관

이 작품은 석가모니의 일생 중에서 대표적인 여덟 장면을 그린 석가팔상도(釋迦八相圖)의 한 폭으로 석가모니가 열반에 드는 장면이다. 석가팔상도는 석가모니가 생로병사의 고통으로부터 벗어나는 길을 찾기 위해 출가한 후, 오랜 수행 끝에 깨달음을 얻고 가르침을 펼치다가 열반에 드는 일대기를 압축하여 그린 것이다.

석가팔상도의 첫 번째 그림은 마야 부인이 석가모니를 잉태하는 내용이다. 즉 도솔천에 있던 보살이 인간 세상에 태어날 시기가 되자 카필라 국의 왕비인 마야 부인이 흰 코끼리가 옆구리로 들어오는 태몽을 꾸는 장면이다. 둘째는 룸비니 동산에서 석가모니가 태어나는 장면이다. 석가모니는 마야 부인의 오른쪽 옆구리에서 나와 일곱 걸음을 옮긴 뒤 오른손을 치켜들고 "하늘 위와 아래에 오로지 나 홀로 고귀하다."라고 하였다. 셋째는 성장한 석가모니가 성문 밖에서 노인, 병자, 죽은 사람, 승려를 만나 생로병사의 고통을 알게 되는 장면이다. 넷째는 깨달음을 얻기 위해 성을 빠져나와 출가하는 모습이다. 다섯째는 석가모니가 먹지도 자지도 않고 6년 동안 고행하고 눈 덮인 산 속에서 수행하는 처절한 모습이다. 여섯째는 마침내 석가모니가 보리수 아래서 마귀를 물리치고 깨달음을 얻는 순간이다. 일곱째는 깨달음을 얻은 뒤 녹야원에서 처음으로 가르침을 펼치는 장면이다. 마지막 여덟 번째는 석가모니가 80세의 나이로 열반에 드는 장면이다.

이 그림은 석가팔상도의 마지막 장면으로 열반에 든 부처를 묘사했다. 40년 넘게 인도 각지를 돌아다니며 깨달은 바를 중생에게 가르친 부처는 오른손으로 머리를 받치고 누운 채로 열반에 들었다. 그 주위로 수많은 승려, 보살, 신장(神將)이 겹겹이 둘러치며 서 있다.

그림 중간에는 금빛 관이 여러 번 보인다. 왼쪽에는 부처의 열반 사실을 뒤늦게 안 제자 가섭이 도착하자 부처가 관 밖으로 발을 내밀어 보여 주었다는 일화를 그렸다. 네모난 관 옆면에 부처의 발바닥이 보인다. 오른쪽은 사람들이 다비식(茶毘式)을 하기 위해 관에 불을 붙이자 처음에는 붙지 않다가 나중에 저절로 타올랐다는 이야기를 묘사했다. 다비식을 하자 부처의 사리가 비처럼 쏟아져 내렸다고 한다. 그림의 왼쪽 맨 위에 붉은 화염에 덮인 관이 보이고, 그 아래로는 쏟아지는 사리를 그릇에 주워 담는 사람들을 표현했다. 부처의 몸에서는 8말(약 150리터)이 넘는 어마어마한 양의 사리가 나왔는데 셋으로 나누어 3분의 1은 하늘의 천신들에게 주고, 3분의 1은 용의 무리에게 주고, 나머지는 여덟 나라 왕들이 나누어 가져가 탑을 세웠다고 한다. 그림의 오른쪽 위에는 사리를 나누어 주는 장면이 보인다.

부처가 열반한 순간에 벌어진 놀라운 일들을 빠뜨리지 않고 하나의 화면에서 모두 보여 주기 위해 여러 장면으로 나누어 배치했다. 빈 곳이 없이 꽉 찬 구도이며 구름이나 건물로 장면을 구별했다. 경이로운 기적을 강조하듯이 다양한 신분의 수많은 인물이 등장하며, 선명한 색을 이용하여 경사스러운 분위기를 살려 준다.

번뇌를 끊고 열반하신 부처님

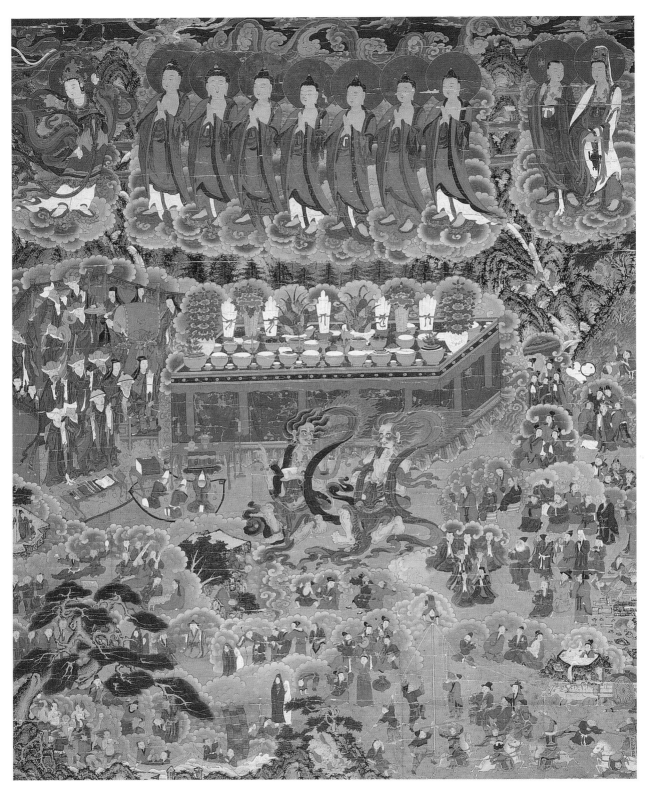

〈감로도(甘露圖)〉
작자 미상, 1759년, 비단에 채색,
228×182cm, 삼성미술관 리움

탁자 앞 왼쪽에 합장하고 무릎을 구부린 채
앉아 있는 사람들의 뒷모습이 보이는데,
죽은 사람의 가족과 친척들이다.

감로(甘露) 그림은 죽은 사람의 명복을 빌기 위해 부처와 보살에게 재(齋)를 올릴 때 사용했다. '달콤한 이슬'이라는 뜻의 감로를 지옥의 중생과 아귀(餓鬼)에게 베풀면 극락에 갈 수 있다고 사람들은 믿었다. 이 의식을 위해 사찰에 음식과 꽃을 공양물로 차려 놓고 감로 그림을 걸어 놓은 뒤, 음악을 연주하고 춤을 추며 주문을 외우거나 경전을 읽었다.

지옥에서 고통받는 죽은 자의 영혼이 자손들의 정성으로 구제된다는 감로 그림은 효를 강조하는 유교 사상과 통하기 때문에 조선 시대에 많이 그려졌다. 특히 임진왜란과 병자호란 뒤 억울하게 죽은 이들의 영혼을 달래기 위해 수륙재(水陸齋)가 자주 열려 감로 그림이 많이 사용되었다. 수륙재는 물과 육지에서 떠도는 영혼을 달래기 위해 베푸는 의식이다.

감로 그림에도 의식 장면이 그려진다. 화면 가운데 놓여 있는 커다란 탁자 위에 음식을 가득 차리고 꽃으로 장식한다. 왼쪽으로는 의자에 앉거나 서서 염불하는 승려가 있고, 뒤로는 북을 치고 바라를 연주하는 승려가 보인다. 모두 고깔모자를 쓰고 있다. 탁자 앞쪽에는 커다란 아귀 둘이 있다. 사발을 들고 입에서 불을 뿜고 있는 아귀와 두 손을 모아 합장하는 아귀가 보인다. 아귀는 지옥에서 굶주림으로 고통받는 존재다. 생전의 탐욕으로 인해 지옥에서는 무엇을 먹더라도 불덩어리로 변해서 항상 배고픔에 허덕이며 자손들이 바치는 음식물을 바랄 뿐이다. 큰 머리에 목은 바늘처럼 가늘고 배가 불룩 튀어나와 있다. 의자에 앉아서 의식을 행하는 승려를 보면 오른손에 금강령(金剛鈴)을 들고 왼손은 손가락을 퉁기는 모습이다. 이는 지옥의 문을 깨뜨리고 죄인들을 풀어 주며 아귀의 좁은 목구멍을 열어 주어 감로를 실컷 마실 수 있도록 해 주는 손동작이다.

그림의 위쪽 가운데에는 서방정토를 관장하는 아미타부처를 비롯한 일곱 명의 부처가 구름을 밟고 나란히 서 있다. 그들의 오른쪽에는 흰옷을 입은 백의관음과 승려의 모습을 한 지장보살이 있고, 왼쪽에는 죽은 자의 영혼을 극락으로 인도해 주는 인로보살(引路菩薩)이 깃발을 들고 있다. 아귀들의 오른쪽으로는 의식에 참석하기 위해 하늘에서 내려온 역대 제왕들과 왕후가 보인다.

그림의 아래쪽으로는 현세에서 고통받는 여러 중생의 모습이 다채롭게 펼쳐진다. 펄펄 끓는 물에 담가지고, 마차나 담벼락에 깔리고, 호랑이에게 물리기도 한다. 이들은 모두 억울하게 죽은 원혼들로 구원의 대상이다. 그런데 흥미롭게도 연희패가 등장한다. 높은 솟대를 타는 인물, 방울받기나 곤두놀이를 하는 인물, 탈을 쓴 광대가 흥겨운 판을 펼친다. 줄을 타고 땅재주를 부리고 접시를 돌린다. 마치 풍속화 같은 해학적인 장면이다. 옆에서는 굿을 하고 맹인이 점을 치고 있다. 연희패도 구원을 받아야 하는 존재이지만, 동시에 고통에서 벗어나 극락왕생하는 중간에 걱정을 덜어 주고 위로해 주는 역할을 하는지도 모른다.

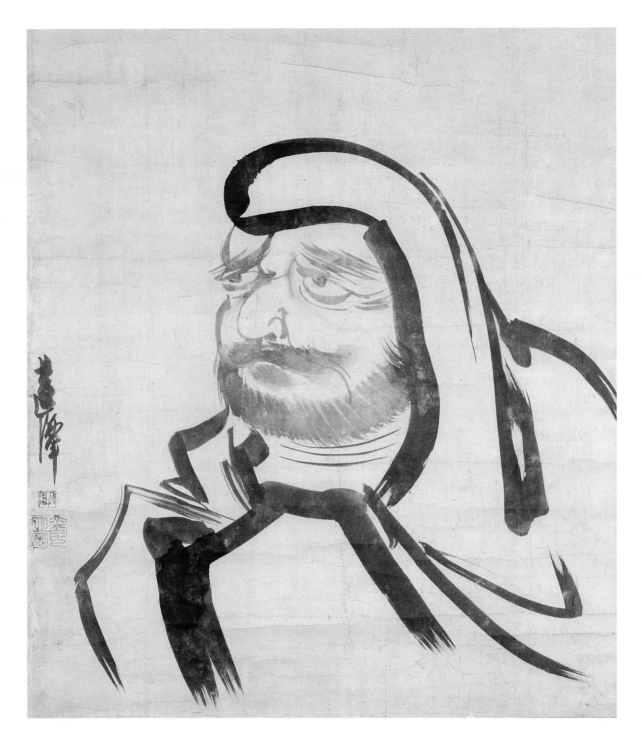

〈달마도(達磨圖)〉
김명국, 17세기, 종이에 먹,
83×58.2cm, 국립중앙박물관

굵고 검은 선을 과감하게
사용한 옷과 옅은 붓질로
조심스럽게 그린 얼굴이
대조를 이룬다.

두건을 머리에 쓰고, 앞으로 맞잡은 두 손은 소맷자락에 집어넣었다. 매부리코에 움푹 들어간 두 눈은 이국적인 모습이다. 무성한 콧수염과 턱수염은 그림 속의 인물이 평범하지 않음을 알려 준다. 이 사람이 바로 서역으로부터 인도를 거쳐 중국으로 들어가 새로운 불교의 흐름인 선(禪) 사상을 전파한 달마대사(達磨大師)다.

달마에 얽힌 흥미로운 이야기가 많다. 포교를 하던 중 한번은 황제의 노여움을 사서 군사들에게 쫓기는 신세가 되었다. 넓은 양자강((揚子江)에 다다른 달마는 버드나무 가지를 꺾어 물에 띄우고 배를 탄 듯 유유히 강을 건넜다. 소림사에 들어가서는 벽을 바라본 채 앉아서 9년 동안 참선을 했다. 혜가(慧可)라는 승려는 달마의 제자가 되어 가르침을 받으려 하였으나 허락하지 않자 팔을 잘라 자신의 뜻이 얼마나 강한지 보여 주어 결국 제자가 되었다.

이렇듯 신비롭고 괴팍한 달마의 모습을 그려 내기 위해 화가 김명국은 짙은 먹을 이용하여 빠른 속도로 능숙하게 그려 냈다. 배경을 비롯하여 불필요한 요소를 완전히 생략하여 마치 선불교의 화두(話頭)처럼 간결하면서도 심오한 그림이 되었다.

김명국은 성격이 호탕하고 술을 좋아했는데, 술에 취해서만 제대로 그림을 그렸다고 한다. 심지어 자신의 호를 '술 취한 늙은이'라는 뜻으로 '취옹(醉翁)'이라 했다. 그런데 유교를 강조한 조선 시대에 어떻게 불교 주제의 그림을 그려 냈을까? 궁중에서 활약한 화원 김명국이 이런 그림을 그린 이유를 알기 위해서는 당시의 사정을 살펴보아야 한다.

임진왜란 뒤 조선과 일본은 외교 관계를 회복했다. 일본의 조선 침략은 두 나라 백성에게 상처를 안겼지만, 두 이웃 나라는 신속하게 외교 관계를 회복했다. 당시 두 나라는 전쟁을 치른 뒤 안정이 필요했고, 국제 정세 또한 두 나라가 평화적인 관계를 갖기를 요구했다.

조선은 17~18세기에 열두 번에 걸쳐 대규모 통신사를 일본에 파견했는데, 매번 실력이 뛰어난 화원 화가를 한 명 포함시켰다. 글씨와 그림에 조예가 깊은 관리들이 통신사로 자주 선발되었다. 이들은 긴 여정 동안 각종 모임과 연회에 참석하면서 자신들의 솜씨를 뽐냈고, 일본의 문인들과 활발하게 교류했다. 특히 화원들은 5~8개월에 걸친 긴 기간 동안 행사를 기록하고 밀려드는 주문에 밤낮없이 그림을 그리는 괴로움을 겪어야 했다.

김명국이 1636년 처음 일본을 방문했을 때 그의 인기는 무척이나 높아서 일본인들이 밤낮을 가리지 않고 김명국의 그림을 요구하는 바람에 거의 울 지경이 되었다고 한다. 1643년 제5회 통신사 때는 특별히 김명국을 다시 보내 달라는 요청이 들어와 도화서 출신 가운데 유일하게 두 번에 걸쳐 일본에 다녀왔다. 그만큼 김명국은 일본에서 크게 이름을 떨쳤다. 일본에 간 화가들이 많이 그린 것은 달마대사를 비롯하여 포대화상(布袋和尙)이나 수노인(壽老人)처럼 일본에서 인기가 높았던 불교나 도교의 인물화였다. 따라서 김명국이 왜 달마를 그리게 되었는지 이러한 역사적 배경에서 이해할 수 있다.

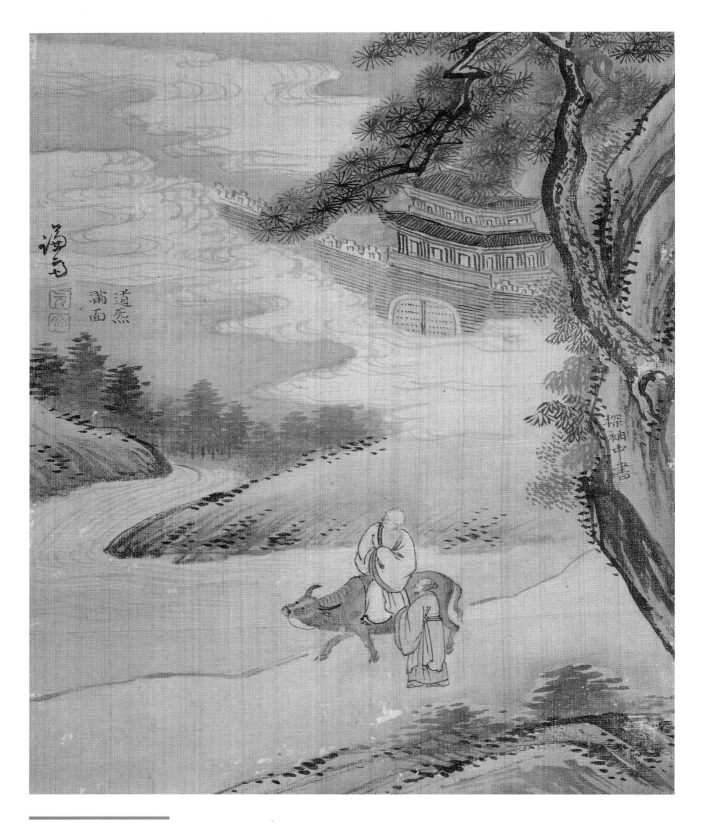

〈노자출관도(老子出關圖)〉
정선, 비단에 채색,
28.5×23.2cm, 간송미술관

도교는 유교, 불교와 함께 동아시아 철학과 종교의 중요한 전통이며 예술에도 커다란 영향을 끼쳤다. 도교는 고대 중국의 신화와 민간신앙에 기초하여 발달한 사상이다. 도교는 춘추 전국 시대인 기원전 6세기경에 노자(老子)가 창시했다. 원래 성이 이 씨(李氏)인 노자는 태어났을 때 귀가 남달리 커서 그의 부모가 이름을 '이이(李耳)'라고 지었다. 게다가 눈썹은 늙은이처럼 하얘서 '귀가 크다'는 뜻인 '담(聃)' 자와 함께 '노담(老聃)'이라고도 불렀다. 노자는 주나라 왕실 도서관을 관리하는 벼슬을 하기도 했지만 그가 추구한 것은 일체의 인위적인 것을 배격하고 우주 만물이 원래 모습인 무위자연으로 돌아가는 것이었다.

노자는 주나라가 기울어 가는 것을 보고는 중국을 떠나 서역으로 가기로 했다. 그 길목인 함곡관(函谷關)에 이르렀을 때, 윤희(尹喜)라는 관리가 노자를 알아보고는 도(道)에 대해 가르침을 부탁했다. 처음에는 시치미를 떼던 노자가 윤희의 정성에 감동하여 5,000여 글자로 이루어진 《도덕경(道德經)》을 남겼다. 그 뒤 노자가 어떻게 되었는지는 알 수 없다. 인도에 가서 부처가 되었다는 이야기가 있는데, 도교의 입장에서 불교를 억누르려고 지어낸 것이다. 따지고 보면 불교도 노자의 가르침을 따른다는 주장이다. 노자의 사상을 장자(莊子)가 계승하였고 불로장생의 신선 사상이 더해져서 점차 종교의 모습을 갖추어 나갔다. 후대에 노자는 초월적인 신으로 여겨졌다.

이 작품은 노자가 서역으로 가기 위해 함곡관을 나섰다가 윤희를 만나는 장면이다. 기록에는 노자가 푸른 소를 타고 갔다고 한다. 커다란 물소 등에 앉아서 느릿느릿 길을 가는 노자의 모습이 잘 표현되었다. 머리는 벗겨지고 기다란 흰 수염이 노자의 연륜과 지혜를 알려 준다. 기다란 도포를 입은 윤희는 공손하게 두 손을 모으고 노자에게 가르침을 청하고 있다. 윤희에게 고개를 돌린 노자의 모습은 도에 대해 이야기하는 듯하다.

정선은 고대 중국의 고사를 실감나게 묘사하기 위해 자신이 즐겨 사용한 산수화풍으로 배경을 그렸다. 오른쪽 절벽에 달라붙어 솟아오른 커다란 소나무는 기다란 가지를 옆으로 늘어뜨려 이야기의 주인공을 감싸 주는 듯하다. 멀리 보이는 함곡관도 자세하게 그려졌다. 그 아래로는 상서로운 흰 구름이 길게 흐르고 있어 노자의 신성한 행동을 강조한다. 오른쪽 절벽에는 '소매 속에서 책을 찾다'라는 뜻으로 '탐수중서(探袖中書)'라고 적고, 왼쪽 중간에는 '도의 기운이 얼굴에 가득하다'는 의미로 '도기만면(道氣滿面)'이라고 썼다.

정선은 이야기를 강조하기 위해 인물을 정확하게 그렸고, 주변을 간단하게 처리하여 눈에 잘 띄도록 했다. 능숙한 솜씨로 표현한 산수 배경은 인물과 잘 어울리도록 주의를 기울였다. 이 작품과 매우 비슷한 정선의 그림이 왜관수도원에 보관되어 있는 화첩 속에 포함되어 있다. 모두 21점이 들어 있는 화첩에는 그의 금강산 그림과 함께 노자, 공자, 제갈량 등 역사 속의 유명한 인물을 그린 인물화가 들어 있다.

푸른 소를 타고 함곡관을 나서다

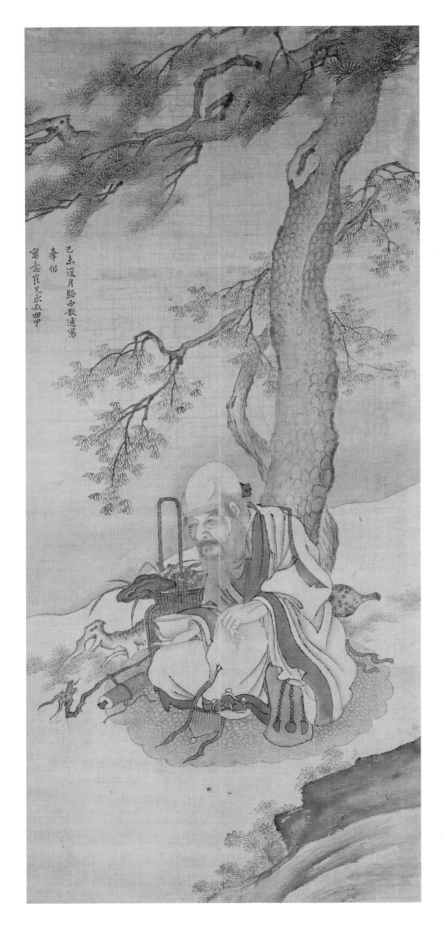

바구니에는 불로장생의 상징인
영지와 불로초가 담겨 있고,
그 아래에 용머리 장식을 한
지팡이와 두루마리 족자가 놓여
있다. 족자에는 사람들의 수명을
적어 놓았을 것이다.

〈수성노인도(壽星老人圖)〉
윤덕희, 1739년, 모시에 먹,
160.2×69.4cm, 간송미술관

옛사람들은 하늘에 떠 있는 별의 움직임이 땅에도 영향을 미쳐 사람의 운명을 바꾼다고 믿었다. 나라의 운명은 물론 개개인의 삶까지도 좌지우지한다고 생각했다. 그중에서도 인간의 수명을 결정하는 수성(壽星)은 '남극노인성(南極老人星)'이라고도 불리며 사람들의 관심을 끌었다. 이 별이 하늘에 나타나면 나라가 번영한다고 믿어 추분 날에는 수성을 구경하는 풍습이 생겨났고 제사를 올리기도 했다.

이렇게 상서로운 수성을 신처럼 여겨 인간의 모습으로 표현한 것이 수성노인(壽星老人)이다. 이미 고려 때부터 만수무강을 빌면서 수성노인을 그림으로 그렸으며, 조선 시대에는 회갑을 축하하고 장수를 바라는 의미로 민간에서도 널리 사용했다. 그리고 김명국처럼 일본에 통신사 일행으로 갔던 화원들이 수성노인을 많이 그렸는데, 일본인들이 장수를 염원하고 생일을 축하하는 뜻으로 이런 그림을 좋아했기 때문이다.

수성노인은 흥미로운 존재이기도 한데, 술을 무척 좋아하여 아무리 마셔도 취하지 않았다고 한다. 그의 키는 3척(1미터 미만)에 불과했지만 머리가 거의 절반을 차지할 정도로 비정상적으로 길쭉했다고 한다. 따라서 그림에서도 머리가 길고 몸이 짧은 모습이며, 대머리에 기다란 수염을 기르고 있다. 수성노인은 신령스러운 동물인 학이나 흰 사슴을 타고 나타나기도 하고, 다른 신선들과 함께 등장하기도 한다. 괴상한 생김새와 기이한 행동으로 인하여 수성노인은 연극이나 소설의 주인공으로도 자주 다루어졌다.

윤덕희가 그린 수성노인은 화면 가운데 길게 솟은 커다란 소나무에 등을 기대고 앉아 있다. 커다란 머리가 무거운 탓인지 어깨를 움츠리고 고개를 내민 자세다. 오른손에는 술잔을 들고 있고 등 뒤로 술이 담긴 호리병이 보인다. 색을 사용하지 않고 먹으로만 담백하게 그려 냈다. 나무와 인물 표현에서 섬세한 표현이 두드러지며, 전체 구도와 인물의 자세도 무척 자연스럽다.

그런데 이 작품은 수성노인 그림치고는 차분하고 단정한 모습이다. 수성노인의 특징인 커다란 머리도 그다지 심하게 과장되지 않았다. 이것은 화가 윤덕희가 55세 되던 해인 1739년 12월에 환갑을 맞은 최창억(崔昌億)에게 축하용으로 그려 준 것이기 때문이다. 어쩌면 수성노인의 인자한 얼굴 모습은 최창억의 초상화에 가까울 수도 있다. 그림을 받은 사람이 장수를 상징하는 여러 물건에 둘러싸인 그림 속의 수성노인처럼 오래도록 행복한 삶을 누리기를 염원한 것이다.

수성노인 그림은 매우 인기가 높았기에 김명국, 김홍도, 장승업 같은 유명한 화가들이 개성을 발휘하여 그려 냈다. 대개는 과장된 모습과 괴상한 분위기가 많고 때로는 익살스러운 경우도 있다. 더욱이 서민층의 민간 회화나 칠성탱화 같은 불교 회화에도 수성노인이 등장하고 있어 장수하기를 바라는 일반 백성의 소망이 널리 퍼졌음을 알려 준다.

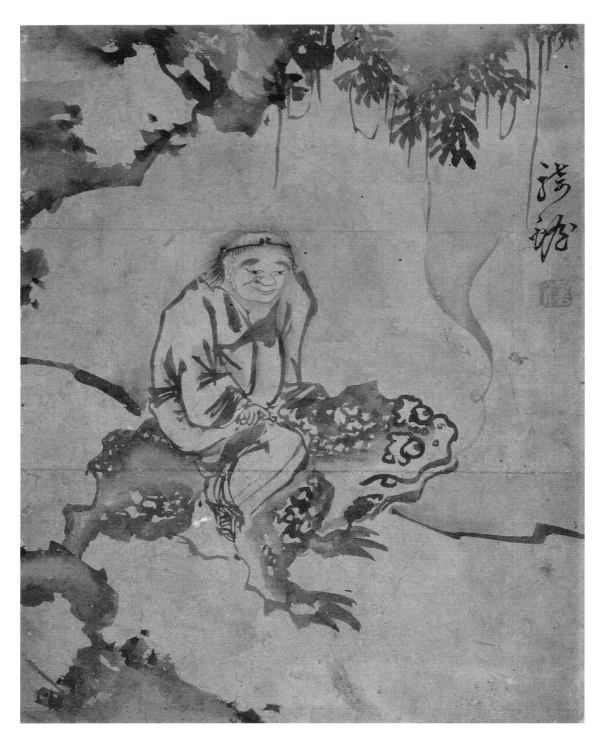

〈기섬도(騎蟾圖)〉
이정, 종이에 먹, 30.3×23.9cm,
이화여자대학교박물관

유해섬은 대개 흐트러진 머리
모양을 하고 맨발에 남루한 옷을
입고, 웃거나 장난치는 모습이다.
또한 그에게 깨달음을 얻게 한 동전
꾸러미를 허리에 차고 나타난다.

나무가 우거진 숲길, 절벽 아래 머리에 가는 띠를 두른 사내가 커다란 두꺼비 등에 앉아서 길을 가고 있다. 두꺼비는 힘에 부치는지 입으로 연기를 뿜어낸다. 현실에서는 있을 수 없는 환상적인 장면이다.

뒷다리가 하나뿐인 세 발 두꺼비를 타고 있는 인물은 유해섬(劉海蟾)이다. 도교 경전에 따르면 유해섬은 오대십국 시대에 실존한 인물로 과거에 장원급제하고 관리가 되었으나 나중에 수양을 통해 신선이 되었다고 한다. 그가 출가를 하게 된 배경에는 흥미로운 일화가 전한다. 유해섬은 관직에 있으면서도 도에 대해 토론하는 것을 즐겼다. 어느 날 한 도사가 유해섬을 찾아와 달걀 10개와 동전 10개를 달라고 하더니, 달걀과 동전을 한 개씩 번갈아 쌓아 올렸다. 이를 본 유해섬이 무너질까 봐 위험하다고 소리치자, 도사는 유해섬의 운명이 이보다 더 위태롭다고 말했다. 이 말을 들은 유해섬은 크게 깨우쳐 벼슬을 버리고 산속에 들어가 도를 닦았다. 허름한 옷을 입고, 미친 듯이 춤을 추면서 천박하게 행동했다. 얼마 후 그는 자신이 신선임을 숨긴 채 저잣거리를 떠돌아다니며 여러 가지 신통력을 발휘하였다.

그림에서 눈길을 끄는 것은 커다란 세 발 두꺼비다. 이 신비한 동물은 유해섬을 세상 어디로든 데려다 주는데, 가끔씩 우물 속으로 도망쳐서 동전을 이용해 잡아 올리곤 했다.

세월이 지날수록 유해섬의 인기는 점점 높아져 나중에는 유해섬과 세 발 두꺼비가 재물을 많이 얻도록 해 준다고 사람들은 믿게 되었다. 불로장생을 추구하는 도교의 신선 이미지보다는 사람들에게 행운을 가져다주는 수호신처럼 여겨진 것이다. 그 결과 판화 같은 민간 예술에서 유해섬은 어린아이의 모습으로 그려지며 커다란 동전을 가지고 세 발 두꺼비와 장난치는 모습으로 자주 나타난다. 새해 첫날 문에 붙여 복을 비는 연화(年畵)로도 유해섬이 즐겨 그려졌는데 울긋불긋한 색을 칠하여 장식 효과가 높다.

이 그림에서 세 발 두꺼비는 무척 크다. 다른 그림에서는 강아지 정도 크기로 나타나는데, 여기서는 마치 말이나 소처럼 커다란 동물로 표현했다. 신선 숭배 사상이 발달하면서 사람들은 상상력을 발휘하여 이렇게 재미있는 신선의 모습을 만들어 냈다.

사람들은 신선 그림이 사악한 기운을 물리치고 질병을 막아 준다고 믿었다. 오래도록 건강하고 행복하게 살아가는 것은 모두의 꿈이다. 영원히 죽지 않고 살 수 있는 신선이야말로 사람들이 품고 있는 소망의 산물이다. 비록 조선 시대에 도교와 신선 사상이 크게 발달하지는 않았지만 유해섬처럼 흥미를 끄는 신선은 자주 그려져서 사람들의 눈을 즐겁게 해 주었다. 그림 이외에도 도자기나 목가구 같은 공예품에도 신선이 자주 장식되었다.

화가 이정(李楨, 1578~1607)은 그림에 재주가 뛰어났지만 안타깝게도 서른에 요절하고 말았다. 이 작품을 보더라도 먹을 능숙하게 다루면서도 작은 화면에서 이야기의 핵심을 표현하는 솜씨가 보통이 아님을 알 수 있다.

세 발 두꺼비 타고 어디로 가나

작은 크기의 그림이지만
신선이 파도 위에 위태롭게
서 있는 순간을 잘
포착했고, 이철괴의 유별난
모습을 효과적으로
표현했다. 윗도리와
호리병의 연기에는 먹이
번지는 효과를 적절하게
구사하여 그림을 더욱
신비하게 만든다.

〈절름발이 신선 이철괴〉
심사정, 비단에 채색,
29.7×20cm, 국립중앙박물관

파도가 넘실거리는 물 위에 지팡이를 짚고 한쪽 발을 의지한 사내가 신기하게도 물에 빠지지도 않고 한 발로 서 있다. 오른손에 든 호리병에서 연기가 뿜어져 나오고, 연기 속에 자신의 분신처럼 똑같은 자세를 한 인물이 자그마하게 보인다.

이름에서 알 수 있듯이 이철괴(李鐵拐)는 쇠로 만든 지팡이를 가지고 다니는 신선이다. 이철괴의 기이한 생김새에 대해서는 재미있는 이야기가 있다. 그는 신통력을 발휘하여 육체에서 혼백만 빠져나와 며칠씩 여기저기를 돌아다니면서 어려움에 빠진 사람들을 도와주었다. 한번은 이철괴가 친구를 만나러 가면서 제자에게 자신의 혼백이 7일이 지나도록 돌아오지 않으면 육체를 수습하라고 일렀다. 며칠 뒤 제자의 집으로부터 어머니가 편찮으시니어서 돌아오라는 연락이 왔다. 빠져나간 스승의 혼백을 기다리다 조바심이 난 제자는 이번에야말로 스승이 하늘로 올라가서 지상에 다시는 내려오지 않는다고 믿고, 6일째 되는 날 스승의 육체를 장례 지냈다. 이철괴가 돌아와 보니 제자는 고향으로 떠났고, 자신이 들어갈 육체는 남아 있지 않았다. 마침 그때 길거리에 굶어죽은 거지의 시체가 눈에 띄었다. 이철괴는 거지의 육체로 들어갔고, 그 후로는 헐벗은 모습으로 절뚝거리며 돌아다녔다고 한다.

이 그림에서도 이철괴는 맨발 차림에 너덜너덜한 옷을 걸치고 가슴과 배를 드러낸 모습이다. 어깨를 잔뜩 움츠린 채 콧구멍이 다 보이도록 얼굴을 들어 하늘을 쳐다보고 있는데 표정이 사뭇 심각하다. 도교에서는 불로장생의 경지에 들기 위해서 열심히 수련할 것을 강조했는데, 여기서도 이철괴는 세상의 부귀영화를 버린 금욕적인 수행자의 모습이다. 많은 사람에게 인기를 얻었기 때문에 이철괴를 주인공으로 하는 연극이 상연되기도 했다.

심사정(沈師正, 1707~69)은 조선 후기의 대표적인 문인 화가다. 그는 명문가 출신이었지만 할아버지가 정치적인 다툼에 휩싸여 유배를 가고 옥고를 치르면서 집안이 몰락했다. 이 일로 인하여 심사정은 벼슬을 할 수 없게 되어 그림에 집중했다. 그는 정선에게 그림을 배우기도 했는데, 차분한 산수화와 서정적인 화조화를 잘 그렸다. 또한 문인 화가로는 드물게 도석인물화를 많이 그렸다. 특히 손가락에 먹을 묻혀 그리는 지두화(指頭畫)에 뛰어났다.

명문가 출신이지만 세상을 잘못 만나 자신의 포부를 제대로 펼치지 못하고, 예술로 그 아쉬움을 풀어야 했던 심사정에게 신선은 매력적인 소재였을 것이다. 현실의 부귀영화를 멀리하고 심오한 도의 비밀을 파헤치는 기괴한 신선의 모습은 심사정 자신의 또 다른 모습이었을지도 모른다. 이와 비슷한 모습의 이철괴를 그린 이재관의 그림도 남아 있는데, 그 그림에는 오위장(五衛將)을 지낸 홍석우(洪錫祐)가 다음과 같은 글을 적어 놓았다.

"승려도 아니고 속인도 아닌 신선이라네. 손에 든 호리병에서 가느다란 연기가 솟아나네. 백발이 성성했다가 다시 검게 변하네. 평생 늙지 않고 마음껏 오래 산다네."

〈군선도(群仙圖)〉
김홍도, 1776년, 종이에 채색,
132.8×575.8cm, 국보 제139호,
삼성미술관 리움

　필법을 자세히 살펴보면 젊은 김홍도의 솜씨가 유감없이 드러난다. 커다랗고 부드러운 붓에 먹을 잔뜩 묻혀 옷 주름을 진하게 그렸다. 처음 시작하는 부분은 붓을 꾹 눌러 마치 못 대가리처럼 표현했고 천천히 힘주어 선을 긋다가 끝에 가서는 쥐꼬리처럼 가늘고 날렵하게 마무리했다. 선의 굵기에서도 변화가 심해 어느 곳에서는 짙은 먹이 뭉쳐 있는 듯하고 다른 부분에서는 가는 선들이 춤추는 것만 같다. 커다란 화면을 신선들로 가득 채우면서 힘차게 붓을 꺾고 돌리는 김홍도의 모습이 눈에 선하다.

　군선은 대개 서왕모의 성대한 잔치 장면에서 바다를 건너오는 모습으로 자주 표현된다. 김홍도 역시 이러한 해상군선도(海上群仙圖)를 나중에 여러 차례 그렸다. 후대의 신선 그림은 느슨하고 부드러운 필치를 주로 사용하여 화풍도 달라진다. 따라서 배경은 전혀 없이 신선들만 등장하는 이 작품은 김홍도가 젊은 시절에 의욕적으로 그려 낸 자신만의 신선도라고 할 수 있다. 불로장생을 추구하는 것이 도교의 핵심인 만큼 수련을 통해 영원히 살게 된 신선은 인기가 높았다. 신선은 원래 인간이면서도 현세를 초월하여 갖가지 신통력을 발휘하는데, 일반인도 누구나 노력을 하면 신선이 될 수 있다고 믿었다. 신선은 피부가 눈처럼 새하얗고, 음식을 먹지 않고 공기와 이슬만 먹고 사는데, 구름을 타고 다니며 하늘을 나는 용을 부려 세상 끝까지 날아다닌다고 사람들은 믿었다. 도교에 따르면 실제로 세상에 살던 사람

이 신선이 되는 경우가 많기 때문에 세월이 흐르면서 신선의 숫자는 계속 늘어났다.

수많은 신선 가운데 사람들이 특별히 좋아한 여덟 명의 신선이 바로 팔선(八仙)이다. 팔선의 우두머리에 해당하는 종리권(鍾離權)은 한나라 사람으로, 쌍상투를 틀고 배가 튀어나온 모습이다. 여동빈(呂洞賓)은 검술에 뛰어났고, 장과로(張果老)는 나귀를 거꾸로 타고 다니며 쉴 때는 나귀를 종이처럼 접어서 주머니에 넣어 두었다. 이철괴(李鐵拐)는 쇠 지팡이를 든 거지 차림이며, 조국구(曹國舅)는 송나라 태후의 동생이었다. 남채화(藍采和)는 맨발에 노래를 부르며, 하선고(何仙姑)는 여자 신선으로 꽃바구니를 들고 다닌다. 마지막으로 한상자(韓湘子)는 대나무로 만든 통처럼 생긴 악기를 들고 다닌다.

이 작품은 김홍도가 32세 되던 1776년에 그렸다. 원래는 8폭의 병풍 그림이었으나 지금은 3개의 족자로 분리되어 보관되고 있다. 서왕모(西王母)의 생일잔치에 초대받아 갔다가 돌아오는 신선들의 모습인데 왼쪽부터 살펴보자. 맨 왼쪽의 동자는 소라고둥을 들고 소리를 내어 신선들이 지나가는 것을 알리고 있다. 그 뒤로 두 명의 여자 신선이 행렬을 이끌고 있다. 복숭아와 불수(佛手)를 어깨에 둘러멘 하선고는 뒤를 돌아보고 있으며, 남채화는 허리에 붉은 영지버섯을 달고 괭이에 바구니를 매달아 들고 있다.

박쥐가 하늘을 날고 장과로는 나귀를 거꾸로 타고 책을 읽는 중이다. 딱따기를 부딪쳐 소리를 내는 조국구와 대나무로 만든 어고간자(魚鼓簡子)를 연주하는 한상자가 시동 세 명과 무리를 지어 가고 있다. 시동 가운데 한 명은 피리를 불고, 다른 한 명은 신비한 연기가 뿜어져 나오는 소뿔을 들고, 나머지 한 명은 맨발에 영지버섯을 매고서 뒤를 돌아본다.

뒤쪽에는 외뿔이 달린 소를 탄 노자가 앞서고, 족자에 글을 쓰는 문창(文昌), 머리가 벗

오른쪽에서 불어오는 바람에 옷자락이 나부끼고 있어 왼쪽으로 향하는 신선들의 움직임을 가볍게 해 준다.

겨진 여동빈이 보인다. 머리에 검은 건을 쓰고 있는 인물은 종리권, 붉은 호리병을 들여다보는 사람은 이철괴로 생각된다. 다섯 명의 시동들은 부채, 복숭아, 두루마리를 들고 한 명은 족제비 같은 동물을 잡으려 한다.

그림에는 노자를 포함한 신선 열명과 시동 아홉명이 등장하는데, 배경 없이 등장인물을 강조해서 그렸으며 오른쪽에서 불어오는 바람에 옷자락이 나부끼고 있어 왼쪽으로 향하는 신선들의 움직임을 가볍게 해 준다. 김홍도가 젊은 시절에 그린 작품으로 꾹꾹 눌러 그은 진한 먹선이 인상적이다. 신선들의 자세나 표정, 옷 주름에서 힘이 넘치고 활기가 가득하다. 김홍도는 이 병풍을 그린 뒤에도 신선을 즐겨 그렸는데, 때로는 팔선을 한꺼번에 그리고, 때로는 한 사람씩 다양한 모습으로 표현했다. 그런데 흥미롭게도 신선의 얼굴을 자세히 살펴보면 마치 김홍도의 풍속화에 등장하는 것처럼 친근하고 정감 어린 모습이다. 다른 신선도에서 자주 나타나는 기괴하고 진지한 표정 대신 친근하고 인간적인 모습이 두드러진다.

한번은 정조가 김홍도로 하여금 궁궐의 커다란 벽에 바다를 건너는 신선들을 그리도록 했다. 김홍도는 모자를 벗고 옷을 걷어붙이고서 붓을 마치 비바람이 치는 것처럼 휘둘러서 순식간에 그림을 완성했다. 그림을 본 사람들은 파도가 쳐서 집이 무너질 것만 같고, 신선들이 훌쩍 뛰어 구름을 타고 날아갈 것만 같았다고 감탄했다.

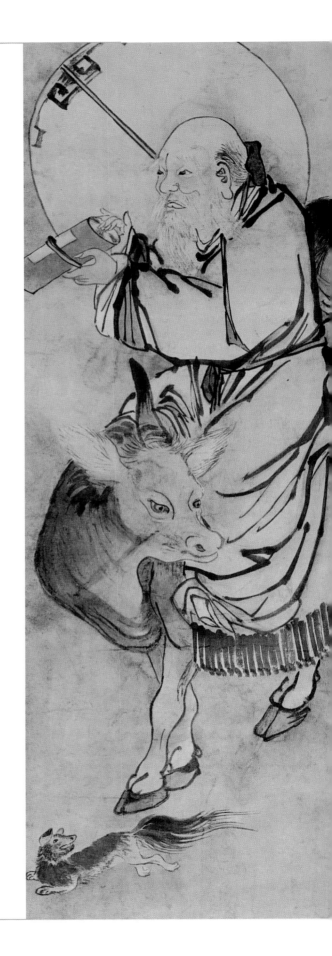

김홍도가 젊은 시절에 그린 작품으로 꾹꾹 눌러 그은 진한 먹선이 인상적이다.

그림 속 사람들과
이야기하는 즐거움

사람들이 옛 그림을 좋아하는 이유는 여러 가지가 있습니다. 오래전에 만들어진 작품은 과거의 한 장면을 우리 눈앞에 생생하게 펼쳐 보여 줍니다. 또한 그림 속에 담겨 있는 역사 이야기를 통해 살아가는 이치를 깨닫게 하기도 합니다. 무엇보다도 아름다운 그림은 눈을 시원하게 해 주고 마음까지 깨끗하게 만들기 때문에 보는 이로 하여금 큰 감동에 젖어 들게 합니다. 지금까지 느껴 보지 못한 커다란 기쁨을 가져다주는 그림이야말로 소중한 선물이 아닐 수 없습니다. 한 번 본 그림이 잊히지 않고 자꾸 떠오르며, 다시 보고 싶은 간절함이 생겨난다면 바로 사랑인 것입니다. 우리 선조가 남겨 놓은 옛 그림에는 이렇게 사랑스러운 작품이 참으로 많습니다.

오래되고 훌륭한 작품은 우리 모두가 자랑스러워하고 소중히 아껴야만 하는 문화재이기도 합니다. 특히 종이나 비단에 그려진 작품은 빛이나 습기에 훼손되기 쉬워서 박물관에서도 조심스럽게 보관하고, 꼭 필요한 경우에만 전시실에 걸어 놓습니다. 그러다 보니 좋은 옛 그림을 볼 기회가 적습니다. 이 책은 이런 아쉬움을 달래 주는 역할을 합니다. 한쪽에 커다랗게 자리 잡은 그림을 꼼꼼하게 살펴본 뒤에 설명을 읽어 보면 자신이 눈으로 보고 느낀 사실을 다시 확인할 수 있으며 지금까지 알지 못했던 흥미로운 뒷얘기도 들을 수 있습니다.

과거에는 그림을 그리는 사람과 보는 사람 모두 인물이 등장하는 작품을 좋아했습니다. 자신이 아는 사람을 똑같은 모습으로 초상화 속에서 만나거나, 어릴 적부터 자주 들었던 유명한 인물과 마주하기도 합니다. 때로는 부처님이나 신선처럼 이 세상을 초월하는 신비의 인물이 눈앞에 나타나기도 합니다. 대부분 상상 속에서나 존재하는 사람들이 그림 속에서는 마치 살아 움직이는 듯합니다. 화가들은 아마 주변의 다양한 사람을 자세하게 관찰하고

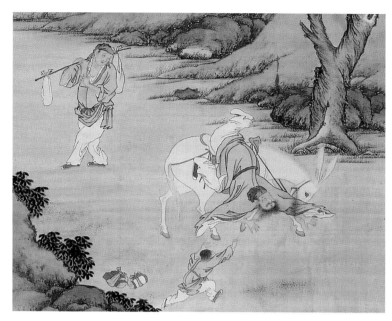

전(傳) 윤두서 | 진단타려도(부분)

수많은 연습을 거친 뒤, 상상력을 발휘해서 그럴듯한 장면을 연출했을 것입니다.

　현대에는 사진과 영화가 등장하면서 인물을 예전처럼 많이 그리지는 않습니다. 이런 매체가 없던 옛 시절에는 그림 속의 인물이 중요했고 인기가 많았습니다. 화가들도 좀 더 그럴듯하게 그려 내기 위해 노심초사했습니다. 이 책에 등장하는 50점의 그림은 대부분 당시에 가장 솜씨가 뛰어났던 화가들이 그려 낸 것입니다. 누가 더 잘 그렸는지 비교해 보는 것도 흥미로울 것입니다.

　그동안 저는 학문적인 연구에 집중해 왔습니다. 때때로 박물관에서 일반인을 대상으로 강의를 하면서, 전문적인 내용을 손쉽게 전달하는 것이 무척 어려운 일이고 그만큼 보람이 크다는 사실도 깨달았습니다. 다섯수레 출판사에서 청소년을 위해 옛 그림을 소개하는 교양서 집필을 요청받고서, 올해 중학교에 들어간 딸을 독자로 생각하면서 이 책을 집필하였습니다. 아무쪼록 이 책이 보면 볼수록 아름다운 우리 옛 그림의 재미와 매력에 한 걸음 다가가는 작은 디딤돌이 되기를 바랍니다.

지은이　조인수

작품 목록

〈안향 초상〉 작자 미상, 비단에 채색, 88.8×53.3cm, 국립중앙박물관

〈태조 이성계 초상〉 조중묵 등, 1872년, 비단에 채색, 국보 제317호, 218×150cm, 전주 경기전

〈태조 이성계 초상〉 이재진 모사, 2011년, 비단에 채색, 217×150cm, 한국학중앙연구원 장서각

〈고종 초상〉 채용신, 비단에 채색, 118.5×68.8cm, 국립중앙박물관

〈유순정 초상〉 작자 미상, 18세기 초, 비단에 채색, 188×99.8cm, 경기도박물관(진주 유씨 종중 기탁)

〈정탁 초상〉 작자 미상, 비단에 채색, 167×89.5cm, 한국국학진흥원(청주 정씨 약포종택 기탁)

〈송시열 초상〉 진재해, 비단에 채색, 97×60.3cm, 삼성미술관 리움

〈윤두서 자화상〉 윤두서, 종이에 옅은 채색, 38.5×20.5cm, 국보 제240호, 녹우당

〈강세황 자화상〉 강세황, 1782년, 비단에 채색, 88.7×51cm, 보물 제590호, 국립중앙박물관(진주 강씨 백각공파 기탁)

〈이창운 초상(군복본)〉 작자 미상, 1782년, 비단에 채색, 153×86cm, 개인 소장(이건일)

〈이창운 초상(단령본)〉 작자 미상, 1782년, 비단에 채색, 153×86cm, 개인 소장(이건일)

〈채제공 초상(시복본)〉 이명기, 1792년, 비단에 채색, 120×79.8cm, 보물 제1477호, 수원화성박물관

〈채제공 초상 유지 초본〉 이명기, 1791년, 유지에 채색, 65.5×50.6cm, 보물 제1477호, 수원화성박물관

〈채제공 초상(금관조복본)〉 이명기, 1784년, 비단에 채색, 145×78.5cm, 보물 제1477호, 개인 소장

〈오재순 초상〉 이명기, 비단에 채색, 151.7×89cm, 보물 제1493호, 삼성미술관 리움

〈이하응 초상〉 이한철, 유숙, 1869년, 비단에 채색, 130.8×66.2cm, 보물 제1499호, 서울역사박물관

〈황현 초상〉 채용신, 1911년, 비단에 채색, 120.7×72.8cm, 보물 제1494호, 개인 소장

〈오 부인 초상〉 강세황, 1759년, 비단에 채색, 78.3×60.1cm, 개인 소장(이영용)

〈아름다운 여인〉 김홍도, 비단에 채색, 114×45.5cm, 간송미술관

〈최연홍 초상〉 채용신, 1914년, 종이에 채색, 120.5×62cm, 국립중앙박물관

〈화담대사 초상〉 작자 미상, 19세기, 비단에 채색, 109.8×77.2cm, 직지사 성보박물관

〈서산대사 초상〉 작자 미상, 18세기, 비단에 채색, 127.2×78.5cm, 국립중앙박물관(이홍근 기증)

〈탁족도〉 이경윤, 비단에 먹, 31.1×24.8cm, 고려대학교박물관

〈월하탄금도〉 이경윤, 비단에 먹, 31.1×24.8cm, 고려대학교박물관

《동국신속삼강행실도》 중 〈순흥화상〉 작자 미상, 1617년, 목판화, 27×20.2cm, 서울대 규장각

〈금궤도〉 조속, 1636년, 비단에 채색, 105.5×56cm, 국립중앙박물관

〈투기도〉 김명국, 비단에 채색, 172×100.2cm, 국립중앙박물관

〈어초문답도〉 이명욱, 종이에 채색, 173×94cm, 간송미술관

〈제갈무후도〉 작자 미상, 1695년, 비단에 채색, 164.2×99.4cm, 국립중앙박물관

《주소정묘》 김진여, 1700년, 비단에 채색, 32×57cm, 국립중앙박물관

〈사현파진백만대병도〉 작자 미상, 1715년, 비단에 채색, 170×418.6cm, 국립중앙박물관

〈진단타려도〉 전(傳) 윤두서, 1715년, 비단에 채색, 110.9×69.1cm, 국립중앙박물관

〈동리채국〉 정선, 종이에 채색, 21.9×59cm, 국립중앙박물관

〈서호방학〉 윤덕희, 비단에 먹, 28.5×19.2cm, 국립중앙박물관

〈강상조어〉 강세황, 종이에 먹, 58×34cm, 삼성미술관 리움

〈서원아집도〉 김홍도, 1778년, 비단에 채색, 122.7×287.4cm, 국립중앙박물관

〈오수도〉 이재관, 19세기 초, 종이에 옅은 채색, 122×56cm, 삼성미술관 리움

〈고사세동도〉 장승업, 비단에 채색, 141.8×39.8cm, 삼성미술관 리움

〈아미타삼존도〉 작자 미상, 고려 14세기, 비단에 채색, 110.7×51cm, 국보 제218호, 삼성미술관 리움

〈수월관음보살도〉 작자 미상, 고려 14세기, 비단에 채색, 119.2×59.8cm, 보물 제926호, 삼성미술관 리움

〈지장도〉 작자 미상, 고려 14세기, 비단에 채색, 104×55.3cm, 보물 제784호, 삼성미술관 리움

〈석가팔상도〉 중 〈쌍림열반상〉 작자 미상, 1775년, 비단에 채색, 233.5×151cm, 통도사 성보박물관

〈감로도〉 작자 미상, 1759년, 비단에 채색, 228×182cm, 삼성미술관 리움

〈달마도〉 김명국, 17세기, 종이에 먹, 83×58.2cm, 국립중앙박물관

〈노자출관도〉 정선, 18세기 초, 비단에 채색, 29.6×23.2cm, 간송미술관

〈수성노인도〉 윤덕희, 1739년, 모시에 먹, 160.2×69.4cm, 간송미술관

〈기섬도〉 이정, 종이에 먹, 30.3×23.9cm, 이화여자대학교박물관

〈절름발이 신선 이철괴〉 심사정, 비단에 채색, 29.7×20cm, 국립중앙박물관

〈군선도〉 김홍도, 1776년, 종이에 채색, 132.8×575.8cm, 삼성미술관 리움

• 그림 게재를 허락해 주신 모든 분께 감사드립니다.
 저작권자와 연락이 닿지 않아 허락을 구하지 못한 일부 그림에 대해서는
 확인되는 대로 적법한 절차를 따르겠습니다.